KB101897

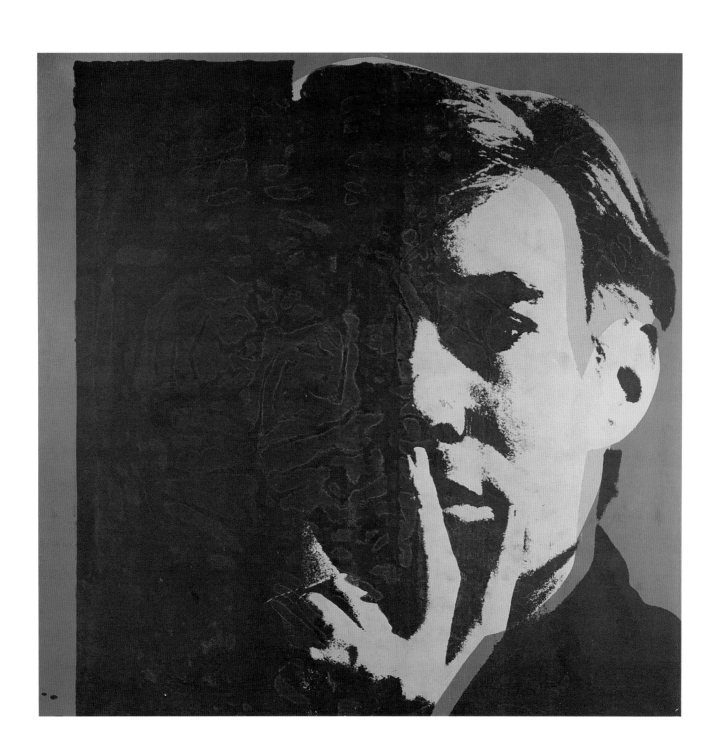

클라우스 호네프 **지음** | 최성욱 **옮김**

앤디 워홀

1928–1987

상업이 예술 속으로

마로니에북스 | TASCHEN

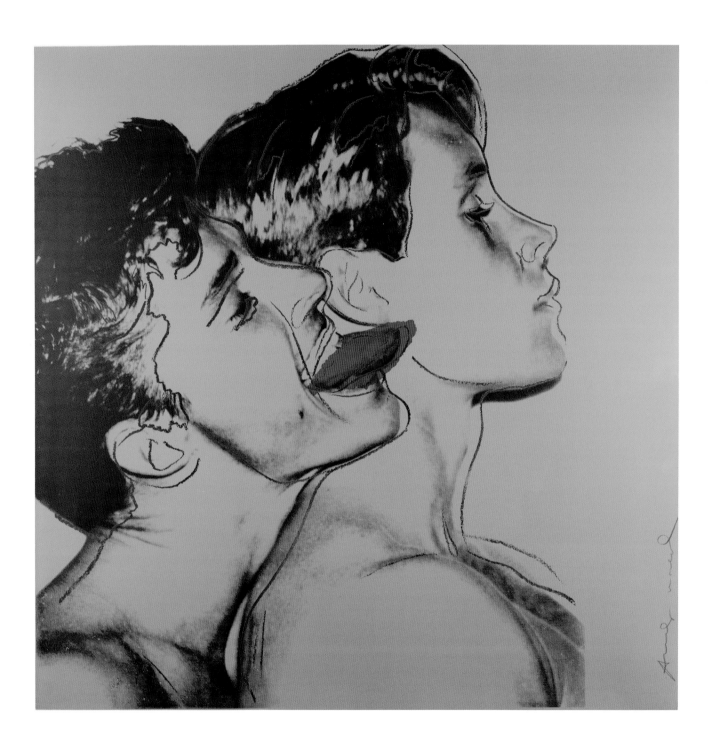

차례

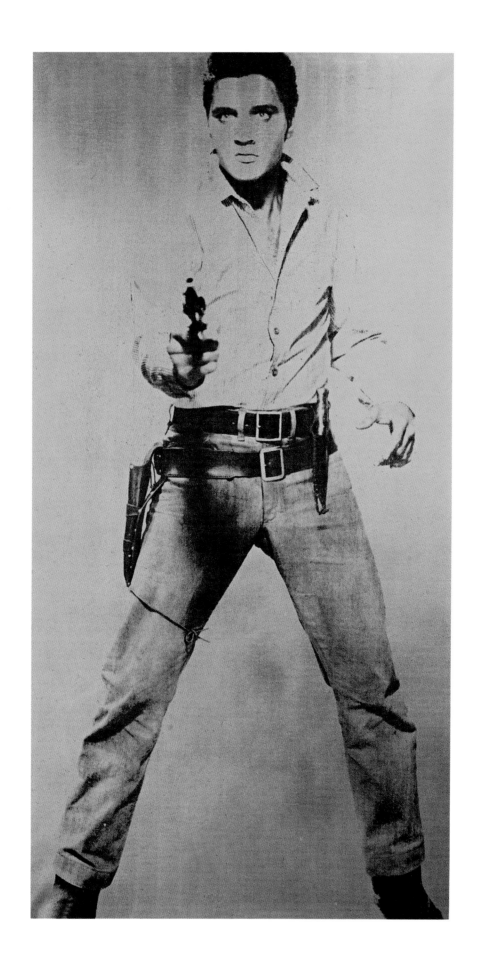

앤디 워홀
미술계 최초의 팝스타

살아 있는 동안 이미 그는 전설이었다. 앤디 워홀처럼 수많은 글과 숱한 뒷이야기 속에 감춰진 이는 거의 없다. 만일 그의 인생과 작품에 관한 글들을 일렬로 늘어놓는다면 아마 지구 반 바퀴를 돌 정도일 것이다. 이따금 대중 앞에 나타날 때면 그는 마치 이 세상에 존재하지 않는 사람 같은 인상을 주었다. 수줍고 친근하게 웃고 있었지만 한 부분은 늘 다른 어떤 곳에 존재하고 있는 것처럼 보였다. 물론 그는 실제로 한 번도 접시닦이로 일한 적은 없었지만, 접시닦이에서 백만장자가 된 것에 비견될 만한 성공 덕택에 아메리칸 드림의 화신이 되었다. 그는 가난뱅이가 부자가 되는 전형적인 이야기의 주인공이었다. 다양한 출판물에 출생일이 각기 다르게 기록되어 있기 때문에 그의 생일에 관해서는 다소 논쟁의 여지가 있다. 그러나 1928년에서 1931년 사이에 태어났다는 것이 가장 설득력 있는 주장이다. 앤디 워홀 자신이 1930년의 출생증명서가 위조된 것이라고 주장했고, 1928년 6월 6일이 가장 신빙성 있는 그의 생일로 통용된다. 심지어 워홀의 사망일에 관해서도 적어도 두 가지의 다른 견해가 있다. 하지만 1987년 2월 22일 담낭 수술의 결과 사망한 것은 확실하다. 그는 펜실베이니아주 포리스트 시티에서 태어났고, 앤드루 워홀라라는 이름으로 세례를 받았다.

　앤디 워홀(이 이름은 1949년 뉴욕으로 이사한 후에 지은 것이다)의 인생에서 진실을 찾아내는 것은 어려운 일이다. 많은 것을 부인하는 것은 그의 인생의 만병 통치약과도 같았고, 자전적인, 그리고 다른 모든 개인적인 사실들을 감추면서 자신을 둘러싼 신비를 창조하는 수단이었다. 그는 자신을 '순수'예술가로 여겼지만 상업예술가로 교육을 받았다. 비록 그의 예술 속에 드러나는 다양한 숙련된 양상이 많은 부분 르네상스와 바로크 시대의 예술가들을 생각나게 하지만, 실상 그는 완벽하게 다른 종류의 예술을 창조했고, 그 예술은 미술계를 자극하고 충격 속에 몰아넣었으며 뒤바꿔놓았다. 기자들 앞에서 그는 말이 없었으며 인터뷰를 할 때는 분명 편안해 보이지 않았다. 1981년 10월 8일 독일의 주간 잡지 「슈테른」과 인터뷰를 하는 동안 기자는 "앤디 워홀과 이 인터뷰를 하는 것은 불공평하다. 그는 고통받고 있으며 자신이 드러나길 바라지 않는다"라고 말했다. 그 시대에 그처럼 많은 격언

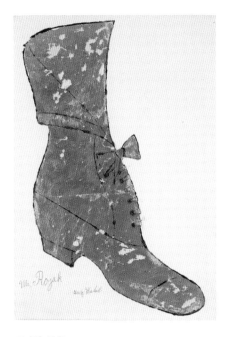

로이악 부츠
Boot "Mr. Royak"
1956년경, 스트라스모어 종이에 잉크와 금박,
45.7 × 31.4cm
개인 소장

6쪽
하나의 엘비스
Single Elvis
1964년, 캔버스에 실크스크린, 210 × 105cm
부다페스트, 헝가리 국립미술관

날개 달린 두 누드 요정
Two Nude Fairies with Wings
1954년경, 탄(tan) 종이에 잉크, 29.8×22.5cm
개인 소장

을 우리에게 남긴 예술가는 없다. 워홀 자신인지 혹은 그를 대신한 수많은 유령 작가들 중 하나인지, 실제로 누가 썼는지는 정확히 말할 수는 없지만 그는 다수의 인터뷰와 격언뿐만 아니라 두 권의 자서전을 우리에게 남겼다.

그는 웬만해서는 참석할 수 있는 범위의 모든 파티와 대중적인 사건을 놓치는 일이 거의 없었지만 대역을 통해 등장하길 좋아했다. '앤디'는 어디서나 볼 수 있었고, 무한한 기회가 있는 광대한 넓이의 나라에서 대역의 사용을 눈치 채기란 좀처럼 쉽지 않았다. 그래도 이따금 진실은 드러났다. 첫 번째 사건은 워홀이 '첼시의 소녀들'로 영화 제작자로서 첫 번째 상업적 성공을 거둔 것을 축하하기 위한 행사였고, 두 번째는 미국의 여러 대학에서 몇 차례의 강연을 마친 후였다. 점차 지루해진 그는 앨런 미드제트에게 자신이 해야 할 일들을 넘겨주어 워홀 행세를 하도록 했다. 이 두 사건은 결과적으로 큰 소동을 일으켰다! 워홀처럼 보이기는 아주 쉬웠다. 그는 종종 검은 안경과 흰색 가발로 큰 머리와 얼굴을 가렸고, 생각에 잠긴 듯한 미소를 띤 아주 독특한 외모를 지니고 있었다. 뉴욕에 완전히 정착하기 이전에도 그는 이미 머리를 금발로 염색했었다.

앤디 워홀은 은막의 스타와 현대 북미 문학의 우상 모두에 대해 헌신적이고 열광적인 찬미자였다. 그는 그들의 친필 서명을 수집했고 심지어 당시 뉴욕 문화계의 총아였던 트루먼 커포티에게 편지를 쓰기도 했다. 그러나 커포티는 워홀에게 답장을 주지 않았다. 하지만 워홀이 묘사한 슈퍼스타들은 영웅적인 면만을 강조한 미국 영화 속의 스타들을 대체하게 되었다. 영화 속의 스타들은 하룻밤 사이 유명 인사가 된 미디어 세계의 거대스타들에 의해 위협받게 되었다. 워홀이 모토로 삼은 우리 시대의 즉각적 커뮤니케이션의 도움으로 "15분 동안 유명해지기"는 많은 사람들에게 현실이 되었다.

앤디 워홀은 새로운 종류의 스타 화신이었다. 창작자, 제작자 그리고 배우를 겸했던 그는 우리에게 미술세계의 우상을 제공함으로써 세계를 풍요롭게 만들었다. 뛰어난 사업가이도 했던 그는 정의하기 어려운 그의 재능을 매매함과 동시에 작업실에서 일하는 18명의 조수들("소년 소녀들")의 대표자 역할을 통해서 자신을 매매했다. 앤디 워홀은 "예술은 근본적으로 금전을 통해서 아름다움을 획득한다"라고 말한 것으로 전해진다. 초기의 친구이자 후원자인 헨리 겔드잴러는 워홀이 사업과 예술을 매혹적으로 결합한 것을 칭찬한다. 사회학자이자 영화 제작자인 에드가 모랭은 우리가 현실에서는 충족시킬 수 없는 필요나 욕망의 대부분을 고귀하고 신화적인 존재(스타) 속에 투영한다고 말했다. 그는 이렇게 은막의 스타나 팝스타, 그 외 20세기의 숭배적인 창조물 안에서 가장 중요한 사회심리학적 필요조건을 규정했다. 우상은 비현실적으로 나타나고 환영은 빛과 그림자에 의해 만들어진다. '스타'의 숭배는 정말로 살과 피로 된 인간을 향한 것이 아니다. 육체적으로 현존하는 스타는 그저 이 같은 환영이 실제로 존재한다는 증거를 제공할 뿐이다.

대중 앞에서의 워홀의 모습에서도 알 수 있듯이, 앤디 워홀만큼 '스타' 숭배 구조를 통해 자신을 자세히 들여다본 사람은 없다. 물리적으로 현존하는 동시에 또 다른 세계에도 존재하는 속임수를 씀으로써, 그는 육체를 가진 유령처럼 보였다.

9쪽
주디 갈런드
Judy Garland
1956년, 콜라주, 번진 잉크선과 금박, 51.2×30.4cm
개인 소장

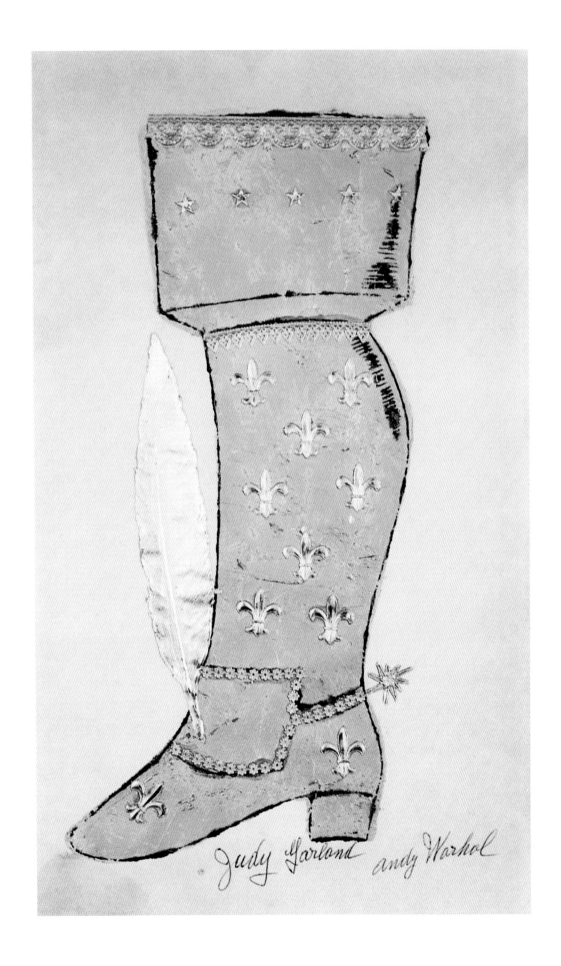

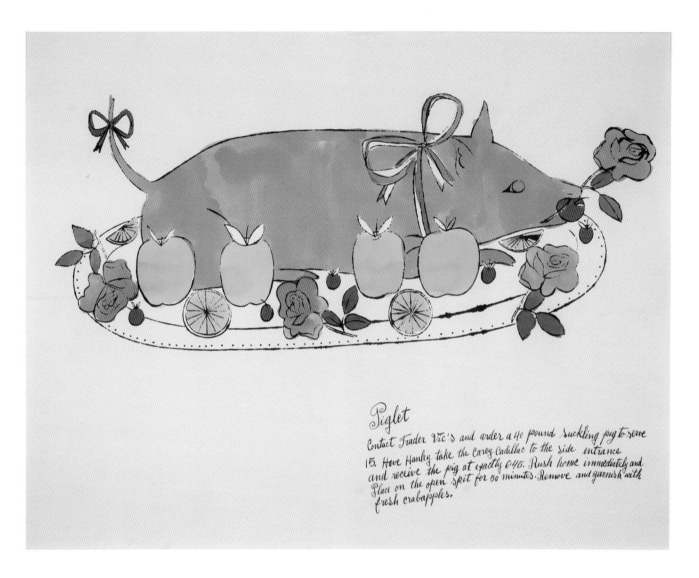

Piglet

Contact Trader Vic's and order a 40 pound suckling pig to serve 15. Have Hanley take the Carey Cadillac to the side entrance and receive the pig at exactly 6:45. Rush home immediately and place on the open spit for 50 minutes. Remove and garnish with fresh crabapples.

새끼 돼지
Piglet
1959년, 종이에 오프셋 석판화, 채색, 44.5×57.1cm
앤디 워홀과 수지 프랑크푸르트가 1959년 뉴욕에서 간행한 요리책 『나무딸기Wild Raspberries』의 두 쪽

헨리 겔드잴러에게 앤디 워홀의 멋진 성공의 주요 원인은 이와 같은 그의 능력이었다. 겔드잴러의 말에 따르면, 워홀의 "얼간이 같은 금발"의 생김새 덕택에 대중은 곧 워홀과 팝 운동을 동일시하기 시작했다. 그리고 그가 지적한 것처럼, 20세기에 미국의 일반 시민들도 알고 있는 예술가는 사실 파블로 피카소, 살바도르 달리, 잭슨 폴록 등 극히 소수에 불과했다. 워홀이 작품의 모델로 특히 좋아했던 마릴린 먼로 또한 다른 종류의 "얼간이 같은 금발"이었다(14, 15, 17쪽). 비교적 적은 수의 사람들만이 그녀를 실제로 본 것과는 대조적으로, 초상화 속의 그녀는 늘 살아 있는 인간이었다.

오직 영화만이 그녀에게 섹스의 여신으로서의 지위를 부여했다. 영화는 진정이름을 기릴 만한 가치가 있는 최초의 스타 메리 픽퍼드로부터 찰리 채플린, 그레타 가르보, 마를렌 디트리히, 메이 웨스트, 베티 데이비스, 클라크 게이블, 험프리보가트에서 제임스 스튜어트, 잉그리드 버그만, 엘리자베스 테일러, 그리고 마릴린 먼로에 이르는 할리우드의 스타들을 먹여 살렸고 타블로이드 신문은 허구적인 사실로 앤디 워홀을 먹여 살렸다. 그는 텔레비전의 성공적인 진보에 의해 확산되

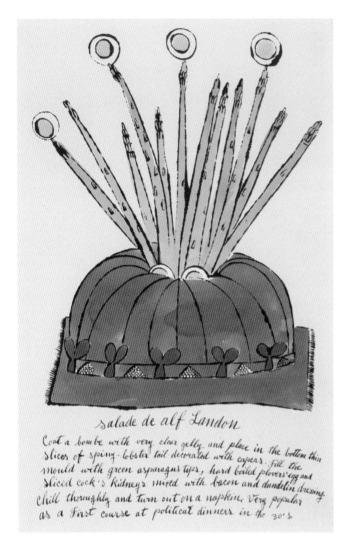

salade de alf Landon

Coat a bombe with very clear jelly and place in the bottom thin
slices of spiny-lobster tail decorated with capers. Fill the
mould with green asparagus tips, hard boiled plovers' egg and
sliced cock's kidneys mixed with bacon and dandelin dressing.
Chill thoroughly and turn out on a napkin. very popular
as a first course at political dinners in the 30's.

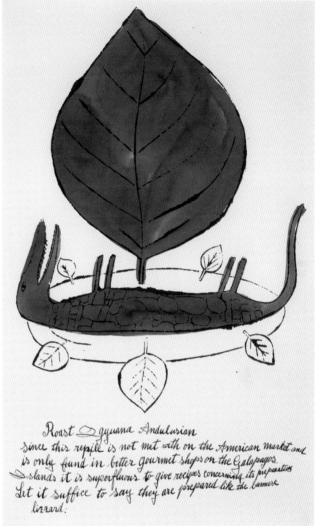

Roast Igyuana Andulusian

Since this reptile is not met with on the American market and
is only found in better gourmet shops on the Galapagos
Islands it is superfluous to give recipes concerning its preparation.
Let it suffice to say they are prepared like the burmese
lizzard.

고 어느 정도는 창조되기도 한, 1960년대에 광범위하게 유행했던 타블로이드 신문의 로맨틱한 묘사를 이용했다. 실제와 상상 사이의 경계는 천천히 허물어졌다. 외관상으로는 실제 같지만 허구적인 결과를 일으킬 수도 있는 텔레비전 다큐멘터리는 케네디와 닉슨이 카메라 앞에서 토론을 벌일 때 처음으로 그 힘을 보여주었다. 비록 이 역사적인 미디어 이벤트가 미국 대통령 선거에 미친 실제적 영향이 여전히 의문시되긴 하지만, 지금까지도 텔레비전은 전 세계에서 선거 운동의 중요한 부분을 담당하고 있다. 특히 미국의 정치 후보자는 성공의 기회를 잡기 위해 '텔레비전 방송에 적합'해야만 한다.

앤디 워홀은 마릴린 먼로가 사망한 후에 그녀를 모델로 선택했다. 죽음은 그녀의 존재를 초자연적인 것으로 만들어버렸다(14, 15, 17쪽). 험프리 보가트의 경우는 제쳐놓더라도, 그녀는 사후의 명성이 생전의 인기를 훌쩍 넘어버린 유일한 은막의 스타가 되었으며, 앤디 워홀은 확실히 이에 기여했다. 실제로 어떤 점이 그의 관심을 은막의 섹스 심벌로 향하게 했는지는 확실히 말하기 어렵다(당시 섹스 여신의 왕좌는 여전히 리타 헤이워드의 것이었고, 마릴린 먼로는 사망 훨씬 후에야 그 자리에 올랐다).

왼쪽
알프 랜던의 샐러드
Salade de Alf Landon
1959년, 종이에 오프셋 석판화, 채색, 44.5×26.7cm
『나무딸기』에 실림

오른쪽
안달루시아의 이구아나 구이
Roast Igyuana Andulusian
1959년, 종이에 오프셋 석판화, 채색, 44.5×26.7cm
『나무딸기』에 실림

미래를 내다본 앤디 워홀의 이 결정은 시대의 경향을 감지하는 그의 탁월한 능력을 보여준다. 작품의 주제로 마릴린을 선택한 결정적인 요인이 분명 여배우의 성적 매력만은 아니었을 것이다. 그렇다면 그녀를 둘러싼 신화가 결정적인 요인이었을까? 영화사가 에노 팔라타스는 그녀가 부모에게 가죽 허리띠로 맞곤 했으며 여섯 살 때 가족의 "친구"에게 강간당했고 그 후 사랑하지도 않는 양부모에게 학대당했다는 어린 시절의 전설은 마릴린 먼로가 자기 입맛에 맞게 만들어낸 것이라고 썼다. 저널리스트인 이즈라 굿먼이 사실이 아님을 증명했음에도, 이런 이야기들은 사람들이 믿고 싶어 하던 이미지와 너무도 잘 맞아떨어졌다.

마릴린 먼로 정도는 아니지만 엘비스 프레슬리와 엘리자베스 테일러도 앤디 워홀의 수많은 그림과 사진 연작에 나타나는 두 명의 다른 우상이다(6, 13, 19쪽). 많은 차이점에도 불구하고 이 스타들은 한 가지 공통점이 있다. 바로 미국인의 성공 신화의 화신이라는 점이다. 만일 마릴린의 전설을 믿는다면 일명 마릴린 먼로인 노마 진 베이커는 학대받는 아이에서 유명한 섹스 심벌이 되었고, 엘비스 프레슬리는 노래하는 트럭 운전수에서 모든 세대가 좋아하는 유명한 우상이 되었으며, 아역 영화배우로 시작한 엘리자베스 테일러는 할리우드에서 가장 높은 보수를 받는 이들 중 하나가 되었다. 또한 그들은 모두 비극적인 암시에 둘러싸여 있었다. 마릴린 먼로는 고정 관념이 되어버린 얼간이 같은 금발의 섹스 심벌 이미지를 없애려고 필사적으로 노력했으나 무위에 그쳤고, 엘비스 프레슬리는 빈번한 우울증 발작에 빠졌으며 리즈 테일러는 계속해서 건강 문제와 싸워야 했다.

앤디 워홀이 부분적으로 이 스타들과 자신을 동일시했다는 사실은 조금도 놀랍지 않다. 성공에 대한 숭배는 미국 전역을 결속한 유대이며 앤디 워홀은 그 숭배 의식의 사제 중 하나가 되고 싶어 했다. 그는 심지어 철저하게 자신에 관한 전설도 창조했다. 워홀은 한번은 아버지가 광산에서 살해당했다는 이야기도 퍼뜨렸다. 그리고 자신의 출생지 근처인 북미 석탄과 철광 지역의 중심지 피츠버그를 여행하기까지 했다. 마이클 치미노 감독의 유명한 영화 '디어 헌터'는 우울하고 지저분하며 폭력적인 이 지역을 재현했다. 미국 철강 산업의 심장부를 창조한 이 영화는 앤디 워홀의 거짓말만큼이나 믿을 수 없다. 워홀의 아버지는 실제로 웨스트 버지니아의 석탄 광산에서 일했고, 그 때문에 좀처럼 집에 있을 시간이 없었다. 그래서 앤디와 형제들은 어머니의 보살핌 아래 성장했다. 그의 아버지는 오염된 물을 마시고 병을 얻어 오랜 병치레 끝에 1942년에 사망했다. 워홀의 부모는 원래 체코슬로바키아에서 미국으로 이민을 왔다. 그의 아버지는 1909년에(어떤 이는 1912년이라고도 한다) 고국의 군대 입영을 피하기 위해서 왔고, 어머니는 9년 후 남편의 뒤를 따라왔다. 아버지의 사망 이후 워홀라 가족은 아주 가난한 상태로 그저 생계를 유지할 수 있었을 뿐이었다. 방학 동안 앤드루는 과일을 팔았고, 쇼윈도 장식가로 일해 가족을 도왔다. 1941년에 찍은 사진은 내성적이고 가냘프며, 꿈 많고 귀여운 금발 소년인 그를 보여준다.

"어릴 적 나는 1년 간격으로 세 번의 신경쇠약에 걸렸다. 한 번은 여덟 살 때이고, 또 한 번은 아홉 살, 마지막은 열 살 때였다. 무도병(舞蹈病)이라는 그 발작은 항상 여름 방학 첫날 일어났고 나는 그 이유를 알지 못했다. 여름 동안 찰리 매

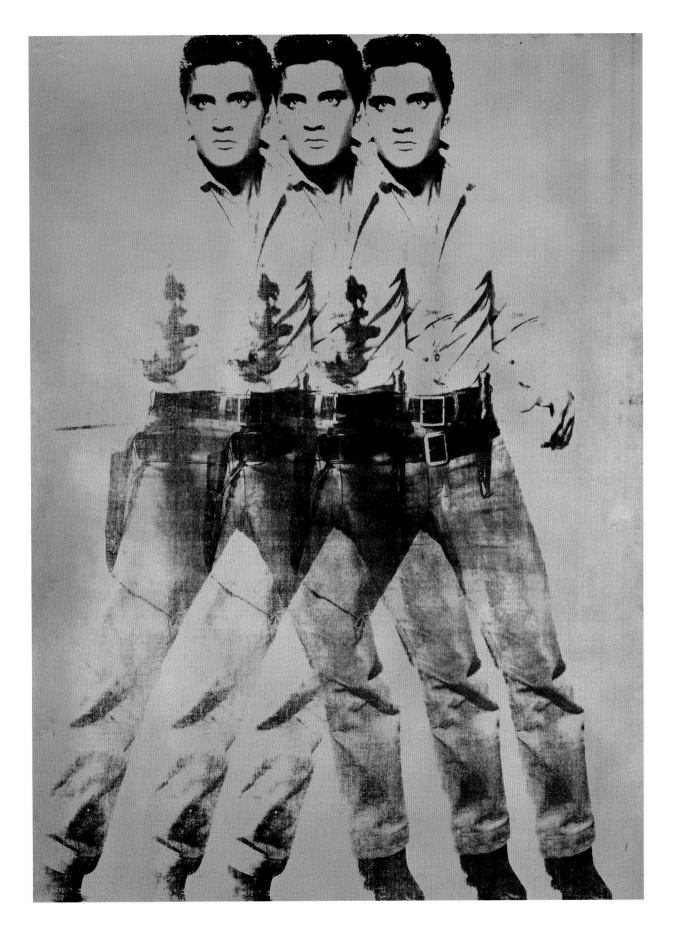

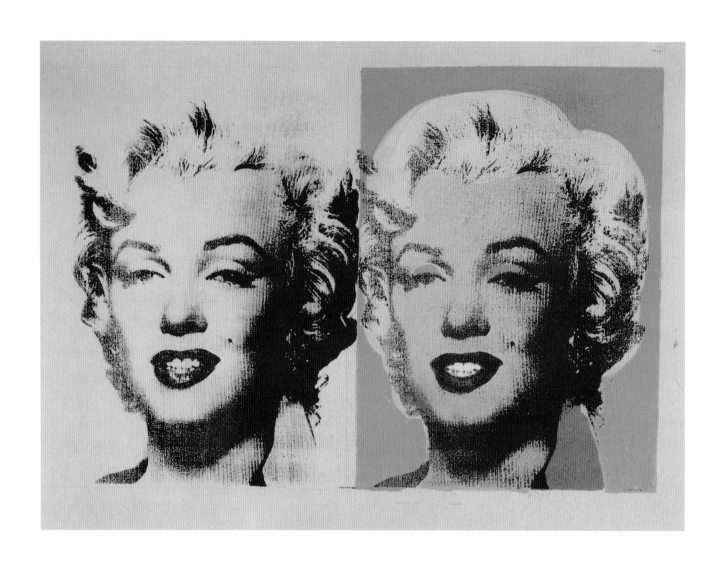

두 개의 마릴린
The Two Marilyns
1962년, 캔버스에 실크스크린, 55×65cm
개인 소장

카시 인형과 베개 밑과 방 안 전체에 널려 있는 새 종이 인형들을 가지고 놀면서 침대 위에 누워 라디오를 듣고 있어야만 했다. 아버지는 늘 잦은 출장으로 석탄 광산들을 돌아다니셨기 때문에 나는 아버지를 그리 자주 볼 수 없었다. 어머니는 비록 알아들을 수는 없었지만 최선을 다해 심한 체코슬로바키아 억양으로『딕 트레이시』를 읽어주곤 하셨고, 나는 항상 "고마워요, 엄마"라고 말해야 했다. 어머니는 내가 칠하기 책을 한 장씩 끝낼 때마다 허시 초콜릿을 주시곤 했다." 전설의 내용은 만들어졌다. 그 시기 미국은 아직 대공황의 엄청난 여파에서 회복하고 있는 중이었다. 나치가 유럽을 가로질러 진군하고 일본이 진주만에서 미국 함대를 박살내자 미국은 세계대전에 참여해야 했으며, 전쟁은 일반인들을 희생자로 삼았다.

여름 방학 동안 일했던 백화점에서 워홀은 훗날 자신만의 독특한 세계가 되는 소비자 광고의 세계와 처음 접촉하게 된다. 유럽에서 온 이민자의 아들로서, 결국 완벽하게 영어를 구사하지 못했던 어머니와 함께했던 그의 어린 시절은 본토에 대한 기억과 가족들의 이야기로 가득 차 있었다. 미국의 학생이 된 후 그는 "빨랫줄에 머릿수건과 작업복이 걸려 있는 체코인의 거주지"에서 방황했다고 말했다.

이 시기에 그는 미국의 진정한 본성을 이해하게 되었다. 백화점에서 그는 전

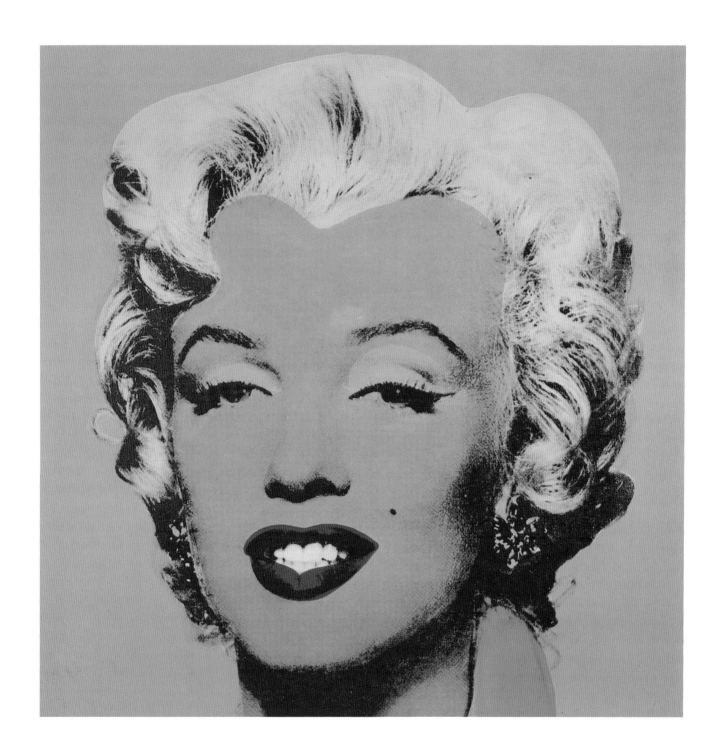

마릴린
Marilyn
1964년, 캔버스에 실크스크린, 101.6×101.6cm
취리히, 토마스 암만의 허가로 실음

혀 접해보지 못했던 매혹적인 세계에 둘러싸이게 되었다. "어느 여름 나는 백화점에서 일을 했는데, 볼머라는 이름의 굉장한 사람을 위해 「보그」와 「하퍼스 바자」, 그리고 유럽의 패션 잡지들을 훑어보는 일을 맡게 되었다. 나는 한 시간에 50센트 정도의 보수를 받았고 내 일은 아이디어를 찾아내는 것이었다. 내가 찾아냈는지 그렇지 못했는지는 기억나지 않는다. 볼머 씨는 내게 우상이었다. 그는 뉴욕에서 왔고 그것만으로도 나를 충분히 흥분시켰다. 내가 실제로 뉴욕으로 가게 될 것이라는 생각은 전혀 하지 못했다." 결국 워홀은 뉴욕으로 갔고 「하퍼스 바자」지의 전

17쪽
반전 연작: 마릴린
Reversal Series: Marilyn
1979 – 86년, 캔버스에 실크스크린, 46×35cm
잘츠부르크, 타도이스 로파 갤러리

설적인 편집자 카멜 스노우는 워홀이 처음 뉴욕에 도착했을 때부터 그에게 많은 도움을 주었다.

워홀은 피츠버그에 있는 카네기 공과 대학에서 수학하는 동안, 미국 누드 화가로 잘 알려진 필립 펄스타인을 만났고 함께 많은 시간을 보냈다. 그의 스승들은 어린 예술가에 관해 주목할 만한 어떤 점도 기억하지 못했다. 그러나 펄스타인이 카네기 공과 대학의 "정말 좋은 유일한 선생님"이었다고 말한 로버트 레퍼는 워홀이 작고 마른 소년이었고, 특별히 잘 아는 사이는 아니었지만 자신만의 작품을 만들었고 어떤 것들은 정말 좋았다고 회고했다. 피츠버그는 지방 도시였지만 정치적이나 문화적으로 생기가 넘쳤고, 필립 펄스타인은 앤디 워홀이 춤과 후에 문화 현장에서 일종의 영웅이 된 미국 무용가 호세 리몬과 같은 예술가에게 관심이 있었다고 회고했다. 펄스타인은 늘 워홀과 함께 호세 리몬의 공연에 간 것, 그리고 마서 그레이엄 무용단과 그녀의 특별한 기교도 기억했다. 어떤 점에서 그는 마서 그레이엄이 베르톨트 브레히트와 닮았다고 생각했다. 그들은 브레히트의 서사극과 소외 효과 이론과 기법에 관한 수업을 들었다. 워홀은 미술 학사 학위를 마치고 곧 피츠버그를 떠났다. 그의 학창 시절은 이렇게 끝났다.

뉴욕에서 워홀은 여정을 시작했다. 그는 뉴욕 문학과 음악의 원천이었고 그후 1980년대 그래피티 예술의 발상지가 된 뉴욕의 남동쪽 세인트 마크 플레이스에 있는 작업실을 펄스타인과 함께 사용했다. 워홀은 "내가 열여덟 살 때 한 친구가 나를 크로거 상점의 쇼핑 가방에 넣어 뉴욕으로 보냈다"라고 이 결정적인 행보를 간결하게 언급했다(라이너 크로운의 말에 의하면, 당시 그는 21세였다).

흥분된 분위기에서 눈코 뜰 새 없이 바쁜 생활 방식으로 살아가는 떠들썩한 대도시 뉴욕은 유럽인들에게 미국 그 자체였다. 비록 철학자이자 사회학자인 유진 로젠스톡 후시가 원자폭탄이 뉴욕을 파괴한다 해도 관심을 가지는 미국인은 거의 없을 것이라고 냉소적으로 비판하기도 했지만, 중앙 유럽에서 온 이민자의 아들 워홀에게는 우아한 상점들이 있는 5번가와 광고업의 중심이자 상업예술의 엘도라도인 매디슨 애비뉴와 고급 아파트 지역인 파크 애비뉴가 있는 뉴욕은 그의 모든 욕망을 이룰 수 있는 곳이었다. 그는 조금 떨어진 곳에서 이 세상을 관찰하기는 했지만 뉴욕 시민들이 의심 없이 받아들이는 것들을 이방인의 눈으로 주목했다. 처음 그는 「글래머」, 「보그」, 「하퍼스 바자」와 같은 패션 잡지의 광고를 고안하는 전문적인 그래픽 디자이너로 일하기 시작했다. 그는 아파트나 작업실을 옮길 때면 함께 살 친구들을 찾았다. "나는 계속해서 룸메이트와 함께 살았다. 살면서 좋은 친구가 될 수 있고 어려움을 함께 나눌 수 있을 것이라는 생각 때문이었다. 그러나 나는 늘 그들이 단지 다른 사람과 집세를 나누어 내는 것에만 관심을 가지고 있다는 것을 알게 되었다." 그의 성공은 비교적 빨리 다가왔고 멈출 수 없는 성공을 향한 '아메리칸 드림'은 그가 기대했던 것보다 일찍 실현되었다.

그가 명성을 얻기 시작한 이야기에는 여러 일화가 있다. 미술 평론가 캘빈 톰킨스는 우리에게 당시 「글래머」의 편집자였던 티나 프레드릭스가 워홀의 성공에 어떻게 기여했는지 말해준다. 티나 프레드릭스는 앤디의 드로잉에 감탄했지만 상업적으로 사용할 수 있는 것을 발견하지 못했다. 그녀는 워홀에게 드로잉들은 좋

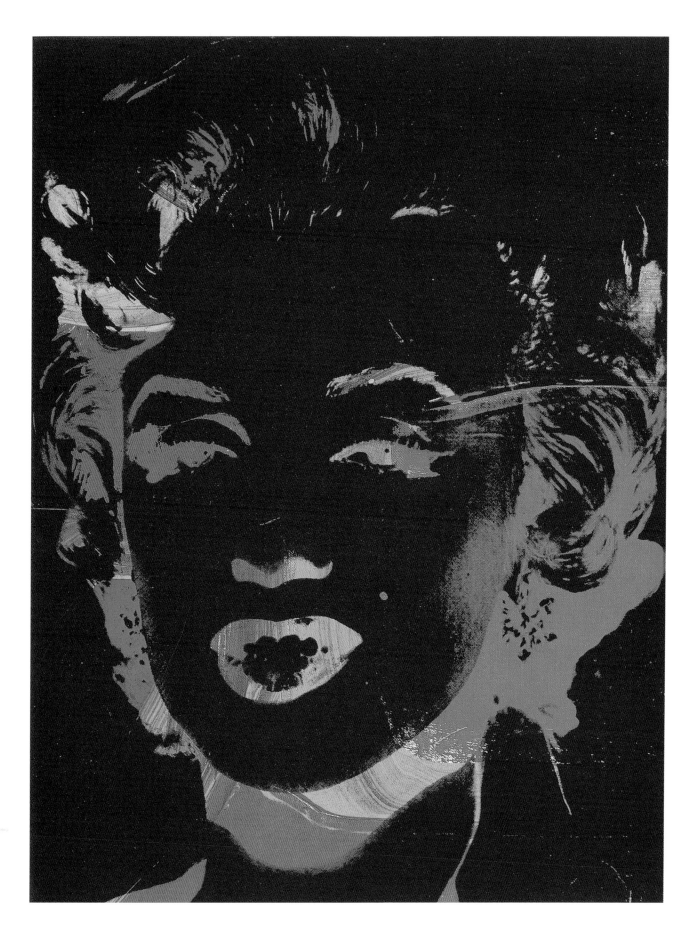

지만 당시 「글래머」지는 신발 드로잉만 필요하다고 말했고, 다음 날 워홀은 갈색 종이봉투에 50점의 신발 그림을 넣어서 다시 찾아왔다. 그 누구도 그와 같은 방식으로 신발을 그린 적은 없었다.

신발류는 1960년대 초까지 그의 작업에 되풀이해 나타나는 주제가 되었다. 그리고 많은 사람들이 이 시절을 그의 상업적 시기 중 가장 중요한 때로 본다. 톰킨스는 툴루즈 로트레크 양식으로 마무리된 이 드로잉들의 섬세함을 칭찬한다. 그리고 "각각의 버클이 제자리에 있었다"라고 언급하면서 드로잉의 사실적인 정밀함에 감탄한다. 워홀의 창의적인 '금색 신발' 연작은 각각 메이 웨스트, 주디 갈런드(9쪽), 자 자 가보, 줄리 앤드루스, 제임스 딘, 그리고 엘비스 프레슬리(6쪽) 같은 은막의 스타들에게 바친 것이다. 이 연작은 트루먼 커포티 같은 작가들과 복장 도착증자인 크리스틴 모건에게도 주어졌으며, 심지어 트루먼 대통령의 딸이자 피아니스트인 마거릿 트루먼에게도 한 세트가 헌정되었다. 메이 웨스트 연작에서 보이는 것처럼 이따금 다리의 한 부분이 구두 안에 보이기도 한다. 그러나 스타 자체를 묘사하기 위해 의도적으로 금색을 칠한 측면의 신발류는 대개 불필요한 장식이 없는, 꾸미지 않은 상태이다. 1956년 매디슨 애비뉴의 전시회에서 완전한 금색 구두 연작이 전시되었고 이것은 흥미를 가진 심리학자들의 굉장한 관심을 받았다. 워홀이 어떤 물건을 영화배우 같은 실제 인물과 동일시한 사실에 놀란 사람도 있었다. 결실을 맺진 못했지만 영화 스타들의 속옷을 세탁된 것은 5불에 세탁되지 않은 것은 더 높은 가격에 판매하려 했던 그의 아이디어는 그가 지닌 물신 숭배 경향을 숨김없이 보여준다. 하지만 스타들의 신비한 세계를 사용해 온후하게 접근한 그의 방법은 이 연작들이 보여준 성적인 긴장보다 더 주목할 만하다. 라이

본윗 텔러의 진열창 장식. 뉴욕. 1961년 4월
배경에 앤디 워홀의 회화가 걸려 있다.
왼쪽에서 오른쪽으로:
광고Advertisement, 1960년
리틀 킹Little King, 1960년
슈퍼맨Superman, 1960년
토요일의 포파이Saturday's Popeye, 1960년

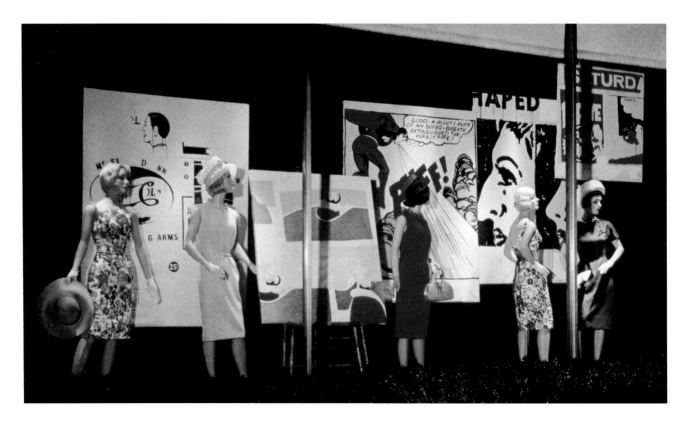

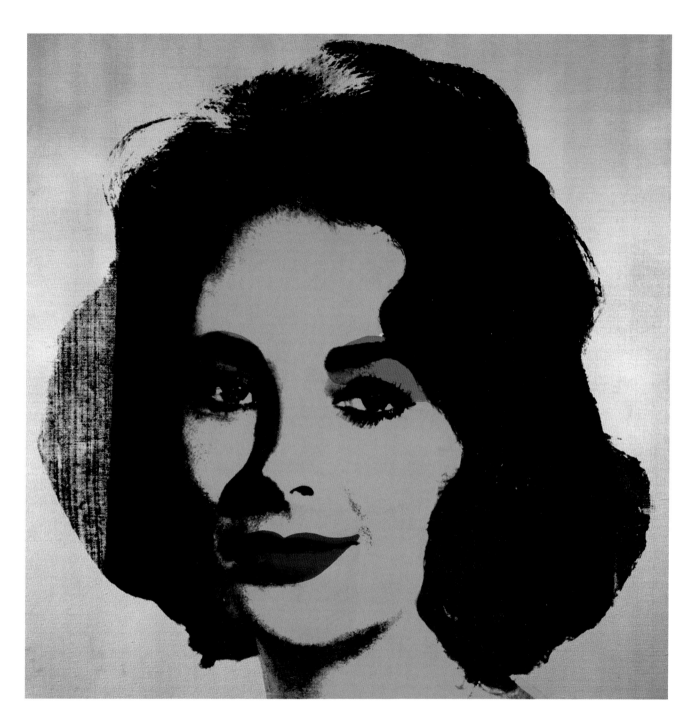

리즈
Liz
1963년, 캔버스에 합성 폴리머 물감과
실크스크린 잉크, 101.6×102.9cm
피츠버그, 앤디 워홀 미술관

너 크로운의 표현에 의하면 일화와 이야기의 정글 속에서 예술가 워홀의 실제 모습은 흔적도 남지 않게 되었다. 미술 평론가들이 의식적으로 워홀의 삶과 작업의 신비를 만들어내고 그의 개성을 감소시킨 것은 그러한 방법으로 그의 예술의 유일성을 가볍게 다루기 위해서였다. 그러나 앤디 워홀 자신이 그를 둘러싼 모든 이야기들의 원천이었고, 거기에는 지당한 이유가 있다. 만일 모든 사람들이 당신에 관해 이야기하고 있다면 당신은 스타가 될 수밖에 없기 때문이다. 초기부터 그의 친구였던 헨리 겔드잴러의 말에 의하면 워홀은 예술가, 그리고 – 한 번도 직접 말한 적은 없지만 – 스타가 되겠다는 진짜 목표를 잊은 적이 없었다.

명성을 향한 길
상업예술가에서 저명한 팝예술가로

광고와 화려함의 세계 속에서 성공적으로 성장해갔음에도 불구하고, 여전히 워홀은 작품이 스스로에게 기념비가 되고 소비재의 상품 가치에 도달하거나 나아가 그것을 초월하는 '순수'예술가로 인정받길 바랐다. 심지어 품위 없음, 상투적임, 대량 생산과 기계화로 대표되는 1950년대 뉴욕 시절에도 미술 수집가들이 방문할 때면 워홀이 상업용 그림들을 숨기곤 했다는 것은 잘 알려진 사실이다. 그것은 우리의 영혼과 마음의 거울이며 느낌이고 진실을 향해 끊임없이 헌신하는 '진정한' 예술에 반대되는 것을 위한 것은 아니었을까? 아마도 워홀은 이미 성공 초기에 이점을 깨닫고 있었는지도 모른다. 그러나 진정한 예술가로 성공한 이후에도, 그는 창작을 위한 작업실 옆방에 상업적인 작업을 위한 분리된 공간을 유지했다. 상업용 작업실이 곧 그의 모든 작업을 진척시키는 임무를 이어받았다는 사실은 그의 이해력과 미술계의 가치에 대한 감성 모두를 증명한다.

변화를 통해 몇 가지 시도를 했지만 워홀은 언제나 경험적이었다. 심지어 미국의 추상표현주의가 당연한 관례로 받아들여지던 1950년대에도 그는 양식을 바꾸지 않았다. 잭슨 폴록, 프란츠 클라인, 클리퍼드 스틸, 마크 로스코, 바넷 뉴먼 같은 작가들의 작품은 자기 분석적이며 지나친 관념주의로 잘 알려져 있었고, 물질적이고 질료적인 것을 단호하게 거부하는 미국인의 문화 사상과 움직임의 일부분이었다. 피츠버그의 대학 시절 스승들로부터 받은 예술적 영향과 루벤스와 쿠르베의 예술에서 미국의 민속예술까지 뉴욕에서 보낸 첫해에 배우고 흡수한 것들도 그가 원하던 영감을 주지는 못했다. 한편 그는 고급 패션 잡지의 세련된 광고들을 통해 점차 인정받고 있었다. 캘빈 톰킨스는 워홀이 무엇을 그렸는지는 문제가 되지 않는다고 말하면서, 샴푸나 립스틱 혹은 향수를 그리더라도 그의 작품에는 어떤 장식적 독창성이 있으며 그 점에 주목해야 한다고 말했다. 그가 사용한 귀여운 하트 모양과 핑크색으로 칠한 양성적인 천사들은 조금은 외설적인 효과를 냈으며 전문가들은 이를 알아보고 좋아했다(8쪽). 워홀은 방수지에 연필로 도안을 하고 잉크로 윤곽선을 따라 그린 후 마르기 전에 흡수력 있는 종이에 찍어내는 방식의 직접 복사 기법을 습득했다. 기술적으로는 단순한 압지(壓紙) 기법을 넘어서지 않

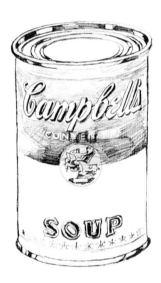

커다란 캠벨 수프 깡통
Large Campbell's Soup Can
1962년, 종이에 연필, 60×45cm
개인 소장

20쪽
캠벨 수프 깡통 I
Campbell's Soup Can I
1968년, 캔버스에 아크릴, 리퀴텍스, 실크스크린,
91.5×61cm
아헨, 루트비히 국제미술포럼

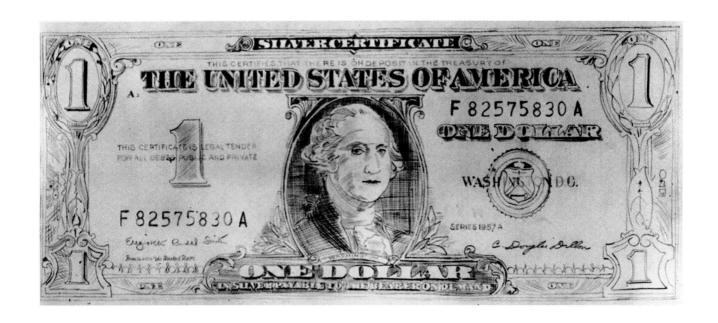

워싱턴의 초상이 있는 1달러 지폐
One Dollar Bill with Washington Portrait
1962년, 종이에 연필, 45×60cm
개인 소장

23쪽
돈 뭉치
Roll of Bills
1962년, 종이에 연필, 크레용, 펠트펜, 101.6×76.5cm
뉴욕, 현대미술관

는 이 원시적인 기법은 독특한 효과를 지니고 있었다. 선들은 스케치처럼 가볍고 부유하는 듯 보였으며, 인쇄한 것처럼 견고하게 나타나지는 않았지만 이따금 강하거나 약하게, 어떤 때는 좀 더 강조된 상태로 부분적으로 끊겨 있었다. 그 이유는 첫 번째 드로잉에 많은 주의를 기울였기 때문인데, 그 결과 가볍게 번졌으나 연속적인 선들과 익숙한 동시에 약간은 익숙하지 않은 형상들의 종합적인 효과가 발생했다. 일단 작품을 찍으면 워홀은(혹은 그의 첫 번째 성공 직후 주변에 몰려들기 시작한 조수들 중 하나는) 핑크색이나 밝은 청색, 담황록색 혹은 밝은 오렌지색과 같은 파스텔 색채로 여러 부분을 칠했다. 또한 그는 이 '번진 선' 기법을 창의적인 작품을 만드는 데도 사용했다. 그가 자비를 들여 뉴욕의 시모어 베를린에서 한정판으로 100권만 출간한 책 속의 삽화는 그 좋은 예가 될 수 있다. 그림 위에 아이 글씨처럼 쓰어 있는 해설과 메모는 그의 어머니 작품이다(10, 11쪽). 이 판화들은 그가 미술계로 진출하는 발판이 되었다. 이 작품들은 갤러리를 대관해 전시되었지만(어떤 전기 작가의 말에 따르면 1952년 6월 휴고 갤러리에서 개인전으로 전시되었다고 하고 다른 이들은 단체전으로 전시되었다고 이야기한다) 그리 큰 평가는 받지는 못했다. 제임스 피츠시몬스는 「아트 다이제스트」지에서 워홀의 미묘한 인쇄 작품은 오브리 비어즐리나 앙리 드 툴루즈 로트레크, 찰스 더무스, 발튀스, 그리고 장 콕토를 생각나게 한다고 말했다. 또한 그는 그 작품들이 가치 있고 고집스럽게 연구한 주의 깊은 터치를 보여주며, 워홀 최고의 작품들은 이해하기 어렵고 모호한 느낌을 전달한다고 말했다.

많은 사람들은 '번진 선' 기법을 그의 예술적 발전의 결정적인 단계 중 하나로 본다. 잉크로 그린 윤곽선을 찍어내 원본 드로잉을 복수 생산함으로써, 그는 미술사에서 가장 신성한 개념 중 하나인 '원본'이라는 용어의 가치를 떨어뜨렸다. 한편 그가 사용한 색다른 - 혹은 오히려 잘 사용되지 않는다고 말할 수 있는 - 이 기법은 목판화나 동판 인그레이빙, 에칭 혹은 석판화같이 오래된 예술적 복제 기법들로부터 완전히 벗어난 것이 아니므로 그의 혁명적인 고안이라고는 볼 수 없다.

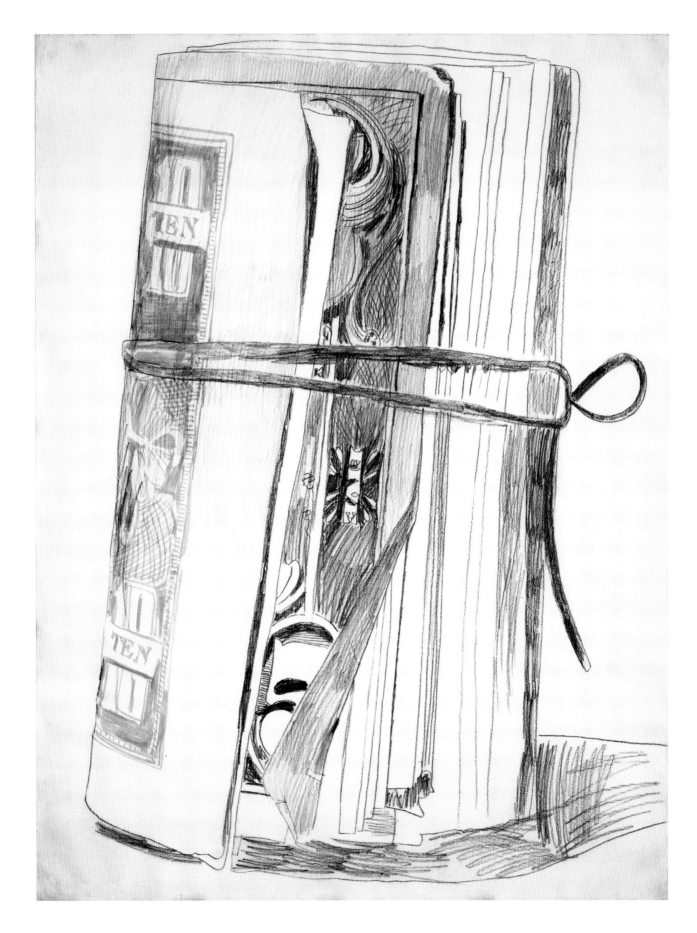

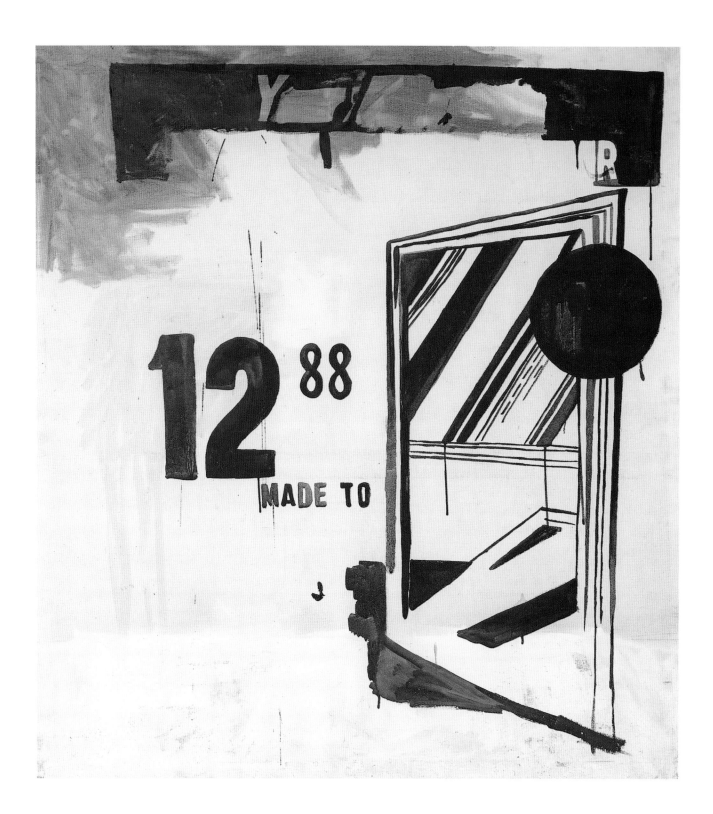

방풍 문
Storm Door
1960년, 캔버스에 아크릴, 117×107cm
취리히, 토마스 암만의 허락으로 실음

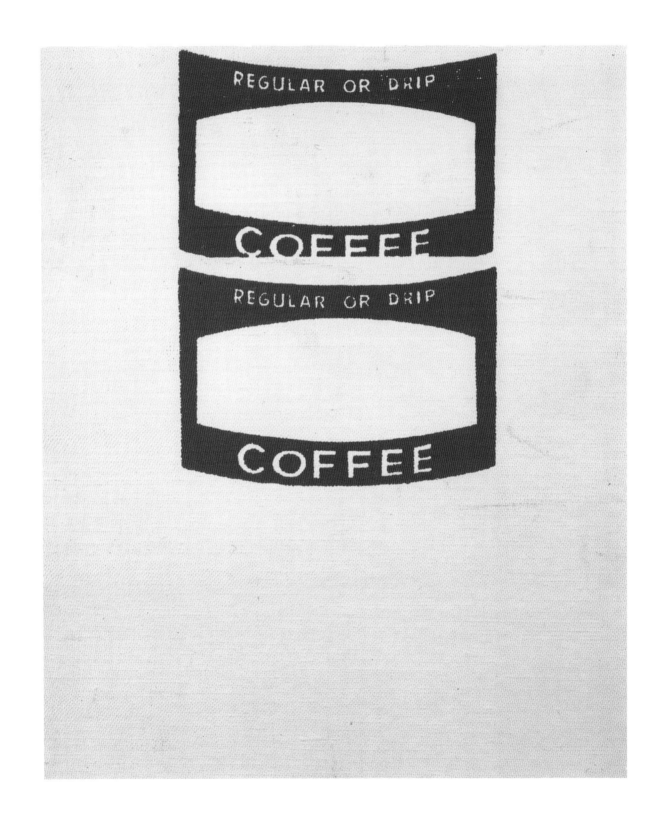

커피 레이블
Coffee Label
1962년, 캔버스에 실크스크린, 29.5×24cm
개인 소장

27쪽
복숭아 반쪽들
Peach Halves
1962년, 캔버스에 유채, 177.5×137cm
슈투트가르트 미술관

그럼에도 불구하고 '유일함과는 다른' 독창성이 예술 작품의 필수 조건이라는 생각은 번진 종이 기법의 영향을 받지 않았다. 원본주의에 대한 워홀의 파괴적인 공격은 그의 이름으로 만드는 가짜 원본을 생산하는 어떤 작업에도 그가 좀처럼 직접 참여한 적이 없다는 사실에 있었다. 아마 그는 색을 결정하거나 글자를 써넣는 일은 직접 했을지도 모른다. 그러나 절반은 인쇄되고 절반은 원본인 채 남아 있는 그의 그래픽 작품들은 실제로 생산된 제품이다. 워홀의 초창기 조수 중 한 사람이었던 네이선 글룩은 아직도 워홀과 함께 행했던 작업 방식을 열정적으로 회고한다. 워홀은 해야 할 작업이 많아지자 자신을 도와줄 누군가를 필요로 했다고 한다. 한때 두 달 정도 워홀을 도왔던 글룩의 친구가 떠난 후, 워홀은 곤경에 빠져 있었다. 워홀은 글룩에게 혹시 도와줄 수 있는지 물어보았고, 글룩은 당시 렉싱턴 애비뉴 242번지에 있던 워홀의 작업실에서 하루 3시간에서 5시간 정도 작업을 하기 시작했다. 앤디는 작업실 꼭대기 층에 어머니와 고양이 샘, 헤스터와 함께 살았다. 앤디는 '뉴욕타임스'나 다른 패션 잡지의 마감에 쫓길 때 보통 집에 와서 그림으로 그릴 신발과 보석, 향수병, 속옷 혹은 의상 소품 등 여러 가지 물건을 잔뜩 쌓아놓았다. 그 물건들의 세부를 정확히 그리거나 때로는 그것들을 배치하여 작품을 구성하는 일이 글룩의 일이었다. 그 이후에, 앤디는 드로잉을 수정하거나 글룩이 만들어 놓은 작품의 구성을 바꾸었다. 그 후 드로잉을 다른 종이에 베껴 그리고 '번지기' 작업을 시작하면, 특징적인 번진 선 드로잉이 완성되었다. 글룩은 앤디가 때때로 크리스마스카드나 레이아웃 작업을 위해 아이디어를 짜냈다고 하면서 그 작업들은 모두 즐거웠다고 말했다. 글룩의 설명은 워홀의 작업 방법과 작품에 대한 사고방식을 정확히 반영한다. 워홀은 결정하고 조정하고 선택했으며, 이따금 조수들의 아이디어도 받아들였다. 그는 훗날 전설적인 '팩토리'에서 거대한 규모로 완성될 것들을 이 렉싱턴 애비뉴 작업실에서 시도했다.

그러나 아직 워홀의 작업 방식이나 기법은 성공한 상업예술가들에게는 특이할 것이 없었다. 예술에 대한 이상적 견해를 지닌 권위자들만이 그가 산업 사회의 분업 체계를 이용한 것에 충격을 받았을 뿐이다. 작업의 전 과정을 자신이 직접 관리하는 도전자이자 산업과 관료 정치에 반대하는 예술가는 이상주의적인 독일 정신에서 태어난 비밀스러운 개념이다. 그리고 이것은 알베르트 비어슈타트의 기념비적인 풍경화로부터 잭슨 폴록의 우주 폭발에 이르기까지 오랫동안 미국 예술을 움직여왔다.

르네상스 화가들은 자신의 그림이 '원본'으로 보이도록 만들기 위해 마돈나의 얼굴처럼 프레스코나 그림에서 가장 중요한 부분은 직접 그렸지만, 나머지 부분은 조수들에게 그리게 했다. 페테르 파울 루벤스는 분업의 원칙을 완성했으며, 심지어 풍경화나 동물 시체 그림을 그리는 전문가들과 함께 자신만의 '공장'을 설립하기도 했다. 그들 중 안토니 반 다이크, 야코프 요르단스, 프란스 스네이데르스 같은 몇몇 이는 세계적인 명성을 얻었다. 루벤스는 최초의 스케치를 도안하고 세밀한 구도를 결정했다. 그리고 나서 계약을 협상한다거나 정치적 임무를 띤 여행 같은 개인적인 일을 했다. 그는 보통 아무런 양심의 가책 없이 이 두 가지 일을 결합했다. 당시에 예술가란 감정을 일깨우고 열정을 태우고 통찰력을 전달할 수 있

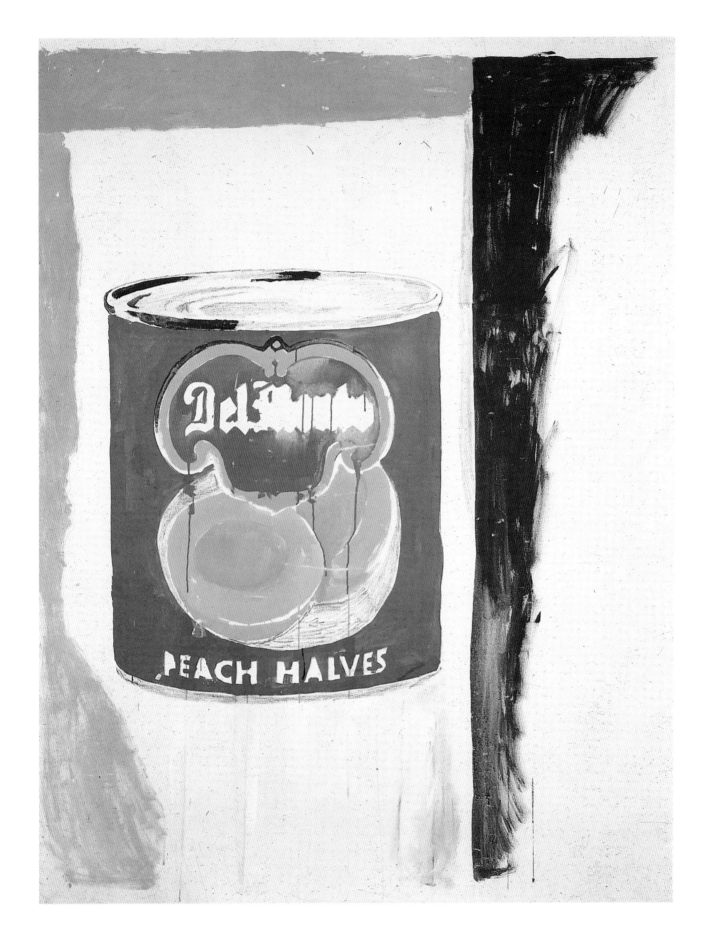

29쪽
부딪히기 전에 뚜껑을 닫으시오(펩시콜라)
Close Cover before Striking (Pepsi Cola)
1962년, 캔버스에 사포와 아크릴, 183×131cm
쾰른, 루트비히 미술관

"이 나라의 가장 멋진 점은 미국의 부자도
가난한 사람이 구입하는 것과 본질적으로
똑같은 것을 구매하는 전통이 시작되었다는
점이다. 당신도 TV를 시청하고 코카콜라를 볼
수 있고, 대통령도 리즈 테일러도 콜라를
마신다는 것을 알 수 있다. 그리고 생각해보면
당신 역시 콜라를 마실 수 있다."
―앤디 워홀

는 색채와 형태를 이용해 일상적인 삶의 세계보다 더 아름답고 강력하고 한층 더
충격적인 세계를 창조할 수 있는 능력을 부여받은 사람이었다. 후세기가 되어서
야 우리는 철저한 고립 속에서 자신의 예술과 투쟁하는 우울한 천재를 예술가로
여겼다. 유명한 화가의 작품을 소유한다는 높은 사회적 지위의 상징은 그들이 그
같은 작품을 의뢰할 수 있는 능력이 있다는 것에 대한 일종의 보너스였다. 심지어
앤디 워홀도 많은 사람들이 전기의자나 재난을 그린 자신의 작품을 벽에 걸어놓
는다는 사실에 은근히 즐거워했다.

워홀은 상업예술가로서는 인정을 받았지만, 아직도 '순수'예술가로는 인정받
지 못하고 있었다. 1956년은 그에게 결정적으로 중요한 해였다. 세계 여행을 시작
했으며 이탈리아의 피렌체도 방문했다. 피렌체는 그에게 예술적인 야망을 일으켰
으며, 위대한 르네상스 작품들은 깊은 감동을 주었다. 같은 해에 그는 밀러 신발
매장의 광고로 '35회 올해의 예술 감독 클럽상'을 수상했고, 뉴욕 현대미술관에서
개최된 '최근의 드로잉, 미국'전에 초대되었다. 이것은 '진지한' 예술세계를 향한
첫 번째 행보였고 「라이프」지는 그의 삽화를 다수 출판했다. 앤디 워홀은 영화의
세계와 은막의 스타들에게 관심을 갖기 시작했으며, 이러한 관심을 드러내기 시
작한 것 역시 이 시기이다.

워홀은 맨해튼의 상류 사회에 잘 알려진 인물이 되었다. 캘빈 톰킨스의 말에
의하면, 그는 충분한 돈을 벌었고 티파니사의 전등과 유리 제품, 빈에서 만든 의
자, 미국제 골동품과 마그리트와 미로의 석판화 몇 점도 수집했다. 당시의 한 친
구는 워홀의 아파트가 "빅토리아풍 초현실주의자"의 양식으로 꾸며져 있었다고
말했다. 그의 어머니는 사망 전까지 33번가와 34번가 사이의 플로렌스 핀업바 바
로 위쪽 렉싱턴 애비뉴에 있는 수수하게 장식한 2층짜리 아파트에서 워홀과 함께
살았으며 그의 인생의 많은 부분을 차지했다. 그리고 그의 아파트에는 수놈이면
모두 샘으로 암놈이면 모두 헤스터로 불리던 워홀의 페르시안 고양이들도 몇 마
리 함께 살고 있었다. 모두들 그는 '특별한 누군가가 되어야 한다'는 것을 알고 있
었다. 데이비드 버든의 말에 의하면, 워홀은 몸에 꼭 끼는 선명한 붉은색 페이즐
리 무늬 옷의 홀딱 반할 만한 차림이었으며, 잘생기지는 않았지만 슬라브족의 엷
은 장밋빛 볼에 천진난만한 장난꾸러기처럼 보이는 고결한 순진함을 지녔고, 굵
고 낮은 음성으로 기운 넘치게 웃을 때는 목을 뒤로 젖히는 습성이 있었다. 팝 이
전 시절에 앤디는 이미 독특한 드로잉 양식으로 상을 받은 삽화가로서 추앙받는
유명 인사와 같았다. 그는 극도로 외관을 치장했지만 쾌활하고 자기 비판적이었
다. 그는 수줍어하면서도 자기 확신에 차 있는 것처럼 보이기도 했다. 자신에 관
해 말할 때는 내성적으로 보였으나 자기 자신에 대한 완벽한 신념이 있었고, 자신
을 주목의 대상으로 만드는 일에는 어떠한 망설임도 없었다. 데이비드 버든은 비
평에서 '팝'이라는 용어를 강조한다. 오로지 과거를 현재의 전조쯤으로 인식하는
것 같은 오늘날의 비평가들만이 "팝 이전의 10년"이라는 말로 1950년대를 바라본
다. 하지만 진실은 달랐다. 1950년대의 미술계에는 비구상주의가 팽배했다. 프랑
스와 이탈리아의 몇몇 '불찬성자들'을 제외하면, 서양 문화는 예술 내부의 자유,
그리고 사회주의와 공산주의의 특징을 띤 진부하고 낡은 '사실주의'보다 우위에

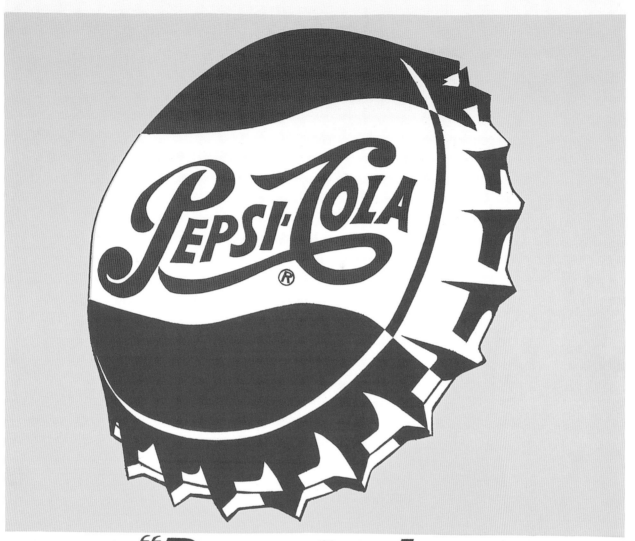

say "Pepsi please"

CLOSE COVER BEFORE STRIKING

AMERICAN MATCH CO., ZANSVILLE, OHIO

있는 찬란한 추상을 위해 싸우는 광신적인 열정에 의해 특징지어진다. 문학, 연극, 영화, 그리고 미술의 아웃사이더 집단들은 이미 확실하게 편협함과 다다의 유령, 그리고 다시 미술 현장에 출몰한 마르셀 뒤샹에 대해 전쟁을 선언했다. 이것으로 프리팝(Pre - Pop) 시기를 이야기할 수 있을까? 아니다. 오히려 기존의 예술계는 뜻밖의 번개 같은 팝에 타격을 입고 공포로써 반응했다. 냉정을 잃지 않은 사람들은 갑작스러운 팝의 폭풍을 빠르게 지나가버릴 현상으로 간주했다. 전능한 미술 평론가 그린버그는 심지어 이 바람직하지 못한 현상을 하찮고 고려할 필요가 거의 없는 유행의 역사의 에피소드쯤으로 평가했다. 누구든 로버트 라우센버그의 무게 있는 '회화'와 재스퍼 존스의 독특한 작품에 대해 기본적인 평가라도 하려면 완전히 열린 마음으로 받아들일 준비가 되어 있어야 했다. 그러나 그들은 아직 추상표현주의의 신성한 신념을 완전히 저버릴 수 없었고, 일상적인 것들의 기묘한 통합에도 불구하고 여전히 주관적인 개념과 개인적인 흔적을 실제적으로 혹은 채색된 형태로 드러냈다. 이런 식의 예술은 골치 아픈 것이었지만, 예술은 아직도 일상적인 진실을 넘어선 어떤 것이었다. '팝'은 봄기운처럼 예술계를 강타했고, 무의식적이기는 하지만 오로지 한 사람 앤디 워홀만이 팝에 대해 준비가 되어 있었다. 이런 측면에서 본다면 그는 프리 - 팝 시기를 대표하는 유일한 인물이다.

많은 사람들이 자신이 '팝'이라는 용어를 생각해냈다고 주장한다. 이 용어는 지금은 사라져버리고 없는 영국 예술가 리처드 해밀턴의 콜라주 작품에 처음 등장했다. 어떤 이는 이것이 '대중적인'이란 뜻을 나타냈다고 추측한다. '팝'이라는 용어를 예술 문헌에 소개한 사람은 영국의 미술 평론가 로렌스 앨러웨이였다. 이 용어는 대중 소비에 관한 예술 기사, 소비자 상품 산업의 상표와 시각적인 상징, 광고에 나타나는 방법적 호소, 도식적인 만화, 영화와 음악계의 진부한 우상, 대도시 중앙에서 깜박이며 빛을 내는 광고들을 분석적으로 고찰한 예술 작품을 묘사하기 위해 사용되었다. 요컨대, 이것은 단순한 상징과 재생산된 상품처럼 빠르게 소비되는 그림들 속에 나타나 있는 사소한 어휘들을 다루었다. 영국의 팝아트는 공허함과 어리석음, 그리고 폭로의 시각화로 요약되었다.

앤디 워홀은 상업예술 분야의 광고계에 종사하긴 했지만(그는 고급품과 전문지를 위한 광고를 디자인했다), 그것이 그가 바라던 궁극적인 세계는 아니었다. 1960년대 초 그는 돌연히 목표를 바꾸었다. 갑자기 1달러 지폐와 영화배우들, 수프 깡통, 코카콜라와 케첩 병, 그리고 딕 트레이시, 포파이, 슈퍼맨 같은 만화들이 그의 드로잉과 곧이어 만들어진 회화의 주제로 나타났다. 그는 57번가의 커다란 본윗 텔러 상점 진열창에 만화를 주제로 그린 판지 장식을 사용했다(18쪽).

워홀은 레오 카스텔리 갤러리에서 재스퍼 존스의 드로잉 중 하나를 350불에 구매했고, 에밀 드 안토니오를 통해 존스와 로버트 라우센버그를 만났다. 또한 메트로폴리탄 미술관의 영향력 있는 현대미술 위원 헨리 겔드잴러와 친구가 되었으며, 카스텔리 갤러리의 디렉터 이반 카프와 함께 일하기 시작했다. 데이비드 버든이 인지한 것처럼 워홀은 외모도 바꾸었는데, 그는 워홀의 팝적 인물로의 변화는 아주 주도면밀하고 신중하게 고려한 것이었다고 묘사했다. 워홀은 메트로폴리탄 오페라를 예약하는 처세술에 능한 사람에서 껌을 씹으며 외관상으로는 팝 문화의

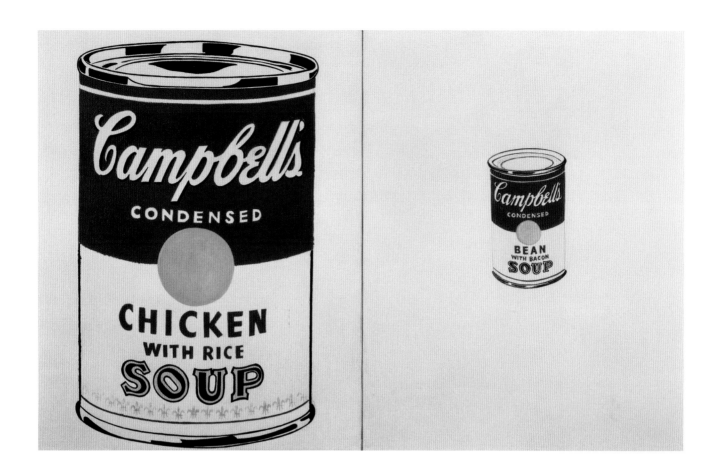

캠벨 수프 깡통
Campbell's Soup Can
1962년, 캔버스에 합성 폴리머 물감(한 액자 안에 두
그림), 50.5×81cm
뮌헨글라트바흐, 압타이베르크 미술관

하위 형식을 따르는 순진한 십대 소년으로 점차 변하면서 번드르르한 외면 뒤로
자신을 숨겼다. 예를 들어, 이반 카프와 헨리 겔드잴러같이 새로운 예술을 옹호하
는 예술계의 중요한 손님들이 오길 기다리는 동안 그는 클래식 음악 대신 팝 음악
을 틀어놓았다. 그는 일부러 같은 곡만 연이어 연주되도록 레코드플레이어를 맞
춰놓곤 했는데, 그런 곡들은 캔버스 위에 작품을 구상할 때 이용하는 무감각한 배
경 음악이 되었다.

　　예술가로서 워홀의 돌파구는 그가 그때까지 '순수'예술 영역에서 성공하기 위
해 잘못된 주제들을 선택해왔다는 것을 발견한 것에서 마련되었다. 기존의 주제
들은 멋진 디자인에는 적절했지만, 뉴욕 예술세계의 냉소적인 속물들을 감동시키
기에는 너무 고급스러웠다. 오로지 그의 신발 드로잉만이 어느 정도 대중적이었
을 뿐이었다. 활력과 자극이 부족했던 상업주의적 예술의 모티프들은 싸구려 장
식으로 퇴화했다. 1960년대 초부터 앤디 워홀은 '상위 예술 형식'의 형태와 틀에
박힌 방법으로 꾸민 상업예술을 그만두었다. 그러나 대조적으로, 시각적으로 거
친 대중 광고 이미지로 만든 '순수'예술로 강한 인상을 주었다. 그는 5번가의 우아
한 상점들에서 등을 돌려 퀸스와 브롱크스, 브루클린의 슈퍼마켓과 미국의 교
외 지역으로 관심을 돌렸다. 그는 가장 낮은 영역에서 주제를 선택했으며, 그
렇게 예술 자체를 목적으로 하는 예술의 우주 속으로 투신했다. 그리고 몇 달
사이에 '순수'예술가로 인정받았다. 만화, 병과 통조림의 레이블, 대량 생산된

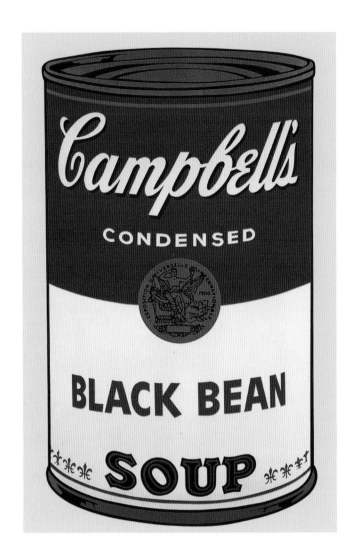
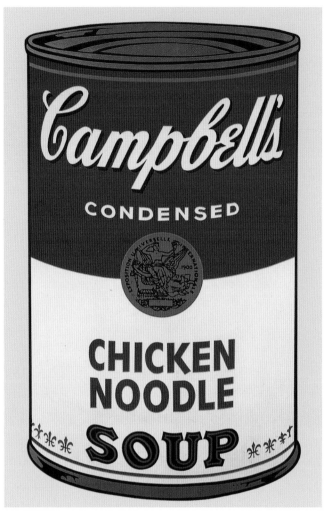

캠벨 수프 I
Campbell's Soup I
1968년, 10장의 실크스크린 프린트 중 4장,
80.5×467cm; 89×58.5cm
에디션 250, 스탬프로 번호를 찍고 볼펜으로
뒷면에 서명함
간행: 팩토리 애디션즈
아헨, 루트비히 국제미술포럼의 허가를 받아 복제

사진, 그리고 훗날 그가 폴라로이드로 찍은 사진들은 그의 예술적 창작의 기초가 되었다. 붓과 물감으로 작업을 하던 초기에(24, 27쪽) 이미 그는 판화 기법도 완숙하게 습득하고 있었다. 그의 조수 중 하나였던 네이선 글룩은 당시의 작업 방식을 다음과 같이 묘사했다(그는 앤디가 팝 회화 작업과 밀접하게 연계되기 이전에도 판화를 이용하여 작업하길 원했다고 주장했다). 우선 그들은 평평한 벽오동 나무 판을 조각했다(그는 두 가지 색이 찍힌 콜라 병을 어떻게 만들었는지를 회상한 것 같다). 그 후 그들은 비누처럼 부드러운 동석(凍石)을 조각하는 것이 좀 더 쉽고 빠르다는 것을 발견했다. 그들은 금빛 도는 갈색의 "비누 같은" 커다란 동석을 몇 개 구할 수 있었고, 새와 꽃, 하트 모양, 구름 사이로 살짝 보이는 태양과 다른 것들을 그 위에 조각하기 시작했다. 그것들은 그렇게 형판(型板)으로 바뀌어 인디언 잉크와 함께 사용되었고, 결과적으로 판의 표면들이 채색되었다. 앤디는 몇 개의 모티프를 45×60cm 정도의 포장지 위에 찍었다. 꽃다발과 정물, 그리고 준비된 다른 판들이 찍히고 채색되었다. 만일 크게 제작해야 하는 경우에는, 번진 잉크 선을 부분적으로 찍거나 선을 그린 후에 점을 추가했다.

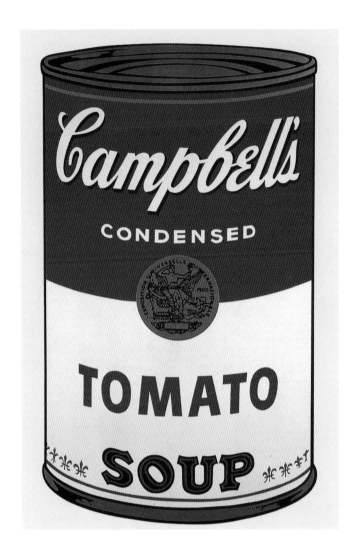
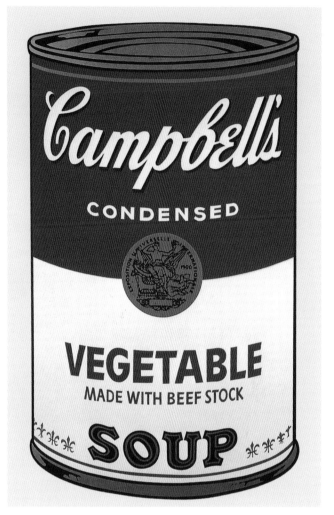

워홀은 양식도 바꾸었다. 유행의 첨단을 걷던 광고적인 그래픽 선은 넓고 무겁고 색채로 채워진 선으로 대체되었고, 그의 사물들은 의욕 넘치는 아마추어 사진사의 작품처럼 짙은 그림자를 띠게 되었다. "워홀은 일상적이고 평범한 주제, 그리고 그의 드로잉을 제한하는 모든 것과의 관계를 끊을 수 있는 회화 기법을 찾고 있었다(이 시기의 초기 작품들은 아직 수작업으로 그려졌다). 그는 수프 깡통과 콜라 병을 그리기 위해 그에게는 낯선 회화 기법을 선택했다. 이것은 풍부한 주제와 효과적인 간판 그림을 연속적으로 만들기 위함이 아니라 오히려 철저한 파괴이다."(베르너 슈피스) 초기에 그는 오로지 값비싼 특수품에만 사로잡혀 그의 사치스러운 물품들을 아름답게 장식했지만, 이제는 어떤 식으로 미국의 소비자를 위한 대량 시장의 물건을 다룰 것인지 생각했다(20, 25, 27, 29, 31 - 39쪽). 그에게 부와 명예를 가져다준 신발들보다 이와 같은 작품들이 미국인의 생활 방식을 더욱 뚜렷하고 알기 쉽게 보여주는 상징이라는 사실은 의심의 여지가 없다.

1962년 그는 자신만의 예술적 레퍼토리의 윤곽을 거의 완전히 나타내는 작품들을 그렸다. 그것은 바로 캠벨 수프 깡통(21쪽)과 하인즈 토마토케첩 병, 달러 지

"돈을 많이 벌기 위해서 일할 때 당신은 자신의 이미지를 떨쳐버릴 수 있다. 잡지에 실릴 신발 드로잉을 그릴 때면 나는 각각의 신발을 통해서 정확한 총액을 알 수 있었다. 그 후 나는 신발들을 세면서 얼마나 많은 돈을 벌지 계산할 수 있었다. 나는 신발 드로잉의 수에 의해 살았다. 그것들을 셀 때면, 내가 얼마나 많은 돈을 갖고 있는지 알았다."
—앤디 워홀

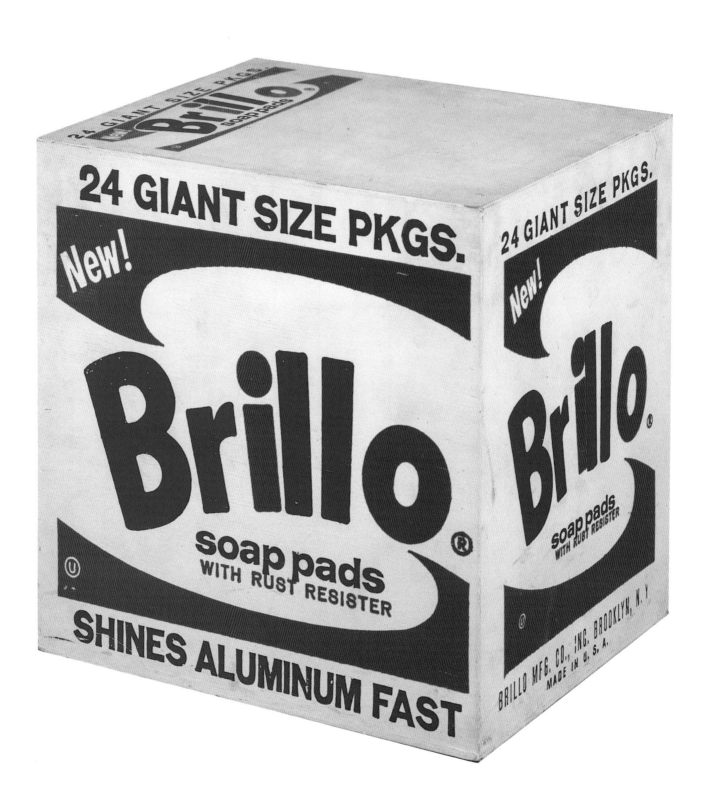

브릴로 상자
Brillo Box
1964년, 나무에 실크스크린, 44×43×35.5cm
개인 소장

폐와 돈 뭉치(22, 23쪽), 콜라 병뚜껑, 그리고 조앤 크로퍼드, 진저 로저스, 헤디 라마르 같은 유명한 은막 스타들의 초상화였다. 윤곽선은 두껍게 물감을 칠하고, 레이블 위의 글씨나 다른 부분의 그림은 깨끗하게 처리했다. 때때로 그림의 배경에는 음영이 들어가고 강한 흑백 대비가 강조되었다. "1950년대 작품들과는 반대로, 그의 그림 안에 존재하는 의식적인 반미학적 수법들을 인지하게 된다. 이는 굵은 연필로 그린 드로잉을 수채 물감으로 부분적으로 채색했을 때 더욱 명백하게 나타난다. 초기의 '번진 선' 드로잉 속의 우아하고 고상한 선은 모두 사라졌다. 비록 예술적 재능 덕에 그는 이미 예정된 것처럼 이 기법을 사용했지만, 결코 우아하고 장식적인 선의 전통을 계승하기를 바라지 않았고, 관습적인 학구적 의미의 단일한 전통을 관통하기를 원하지도 않았다."(레이너 크로운)

브릴로 상자
Brillo Box
1964년, 나무에 실크스크린, 33×41×30cm
개인 소장

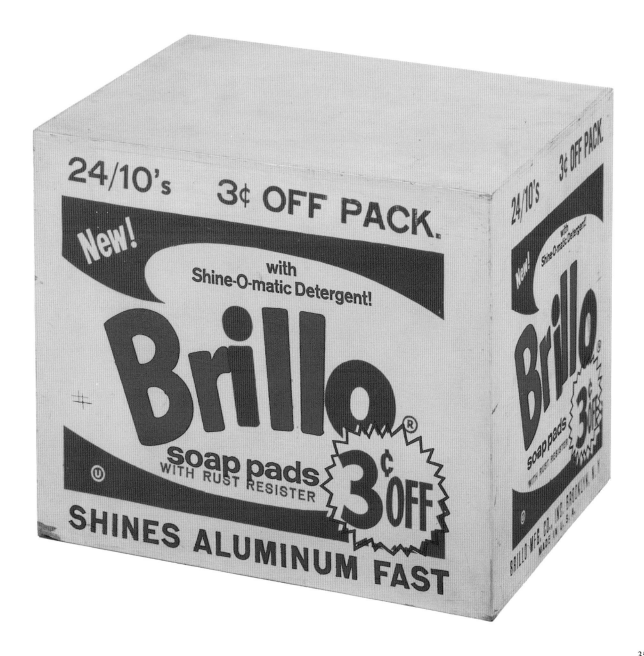

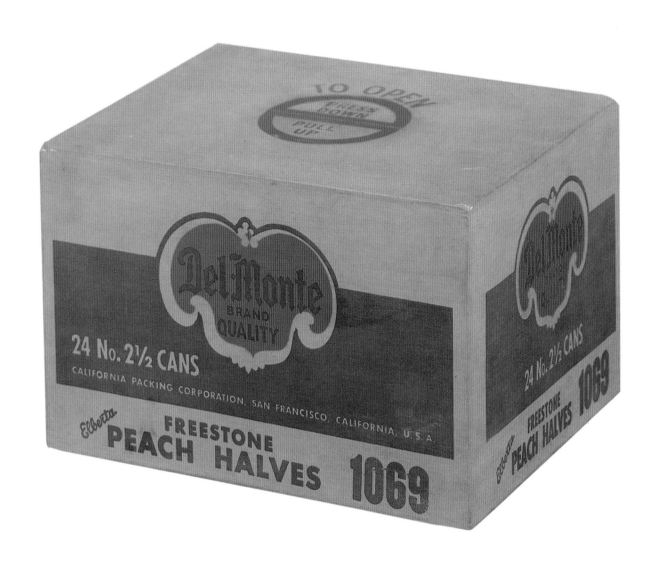

델몬트 상자
Del Monte Box
1964년, 나무에 실크스크린, 24×41×30cm
개인 소장

워홀은 예술의 국면을 본질적으로 바꾸어놓았다. 그렇다면 어디에서 이 같은 영감을 얻은 것일까? 첫 번째는 '애시 캔 화파'의 작품들이다. '애시 캔 화파'라는 용어는 로버트 헨리와 존 슬론, 그리고 사실주의 화가로서 미국 미술사에서 자신만의 길을 찾았던 여덟 명의 화가 집단을 말한다. 그들의 작품은 어떠한 주제도 우선시하거나 냉대하지 않으면서, 사회적 의식이 있고 시각적으로도 흥미로운 경향에 기반을 두었다. 로버트 헨리는 작품의 주제가 아름다운지 추한지의 여부에는 아무런 의미도 없으며, 오히려 예술 작품의 미는 예술 작품 자체에 있다고 선언했다. 이러한 작품들은 대도시 생활의 상황과 사건을 묘사했다. 워홀의 작품은 1920년대와 1930년대의 두 미국 화가 찰스 실러와 특히 스튜어트 데이비스로부터 많은 영감을 받았다고도 생각해볼 만하다. 1920년대 후반 로버트 헨리의 제자 중 하나인 스튜어트 데이비스는 '일상적인 정물'이라는 예술적 프로그램을 만들었고, 고무장갑, 선풍기 그리고 다른 주제를 그린 그의 작품들은 용어상의 의미에서 팝아트의 지평을 열었다. 앤디 워홀의 작품을 이해하려면, 그가 팝아트를 시작하기 이전에 영향을 끼친 벤 샨의 작품보다도 워홀의 예술에 확실히 더 많은 영향을 준 찰스 실러의 사진적인 회화 또한 고려해야 한다.

워홀이 1960년에 제작한 〈방풍 문〉(24쪽)은 관습적이다. 이 작품은 후기 작품에 비해 형상이 분명치 않고 빛과 어둠의 병렬 배치에 의한 긴장이 화면을 무겁게 누른다. 이것은 일부러 서투르게 그린 듯한 추상표현주의 방식의 붓질로 그려졌다. 캔버스는 세 부분으로 나뉘어 있다. 윗부분을 특징짓는 것은 부분적으로 채색되어 조금 더 밝은 배경이 흘끗 보이는 어두운 상자 같은 모양이다. 윗부분과 거의 같은 면적인 아랫부분은 흰색 물감을 칠해 윗부분과 구분된다. 가운데 부분의 물감이 뚝뚝 떨어진 붓질 흔적이 윗부분과 아랫부분을 연결한다. 가운데 부분에는 열린 문의 흔적과 대문자로 쓴 문장의 앞머리와 몇 개의 숫자가 포함된다. 숫자와 글자는 두껍게 칠했다. 그러나 문의 안쪽은 마치 그림 왼쪽 부분에 있는 건축적인 공간이 거울에 비친 것처럼 그려져 있다. 갑작스레 화면에 나타난 숫자 '12'와 문장의 시작인 것 같은 'MADE TO'만 유일하게 스텐실 기법으로 찍은 것처럼 보인다. 문은 만화에서 차용한 것이 틀림없다. 그러나 어쨌든 이 작품은 그의 전환점으로 보기에는 아직 추상표현주의 정신의 영향이 많이 남아 있다.

로버트 라우센버그와 재스퍼 존스는 일찍이 추상표현주의의 요새에 공격을 가했다. 로버트 라우센버그는 숨을 멎게 할 정도로 힘 있고 응집된 요소들을 지닌 아상블라주로 격렬하게 붓끝을 흔들거나 닳고 녹슨 실제 물건들을 사용한 행동 회

하인즈 토마토케첩 상자
Heinz Tomato Ketchup Box
1964년, 나무에 실크스크린, 21×40×26cm
개인 소장

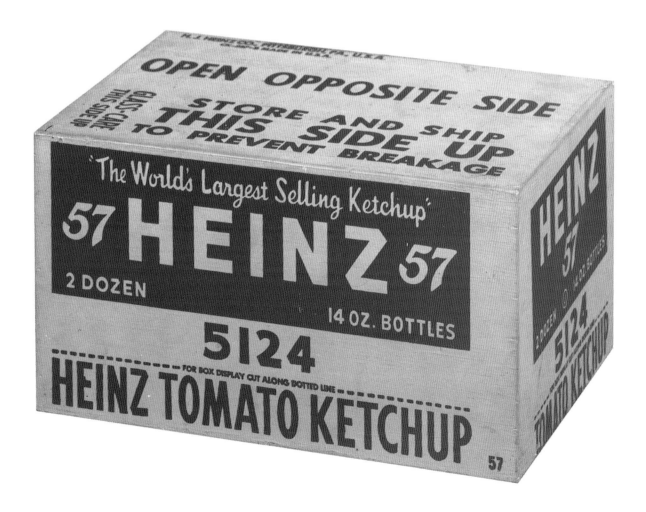

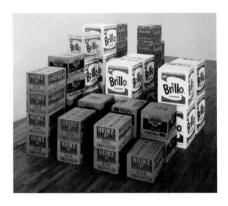

미국의 다양한 상품 상자
1964년, 나무에 합성 폴리머 물감과 실크스크린 잉크

브릴로, 델몬트, 그리고 하인즈 상자
Brillo, Del Monte and Heinz Cartons
1964년, 나무에 실크스크린,
44×43×35.5cm; 33×41×30cm;
24×41×30cm; 21×40×26cm
개인 소장

화를 실행했다. 재스퍼 존스는 민감하고 교양 있는 손으로 보편적인 시각적 신호와 상징들을 이용한 작품을 그렸다. 두 명의 예술가는 모두 쉼 없이 변화를 표현해내는 기계와 같았다. 따라서 그들이 〈방풍 문〉 같은 작품에 감명을 받지 않았다는 것은 이해할 수 있다. 로버트 라우센버그와 재스퍼 존스의 지휘 아래 전진하던 진보적인 뉴욕 미술계에서 워홀은 아직도 다소간 무시당하고 있었다. 그러나 그는 그것이 싫었다. 워홀은 재스퍼 존스와 로버트 라우센버그의 절친한 친구였던 에밀 드 안토니오라면 자신이 항상 궁금히 여겼던 것을 어쩌면 설명할 수 있을 것이라고 생각했다. 그리고 에밀은 그의 소원을 확실히 들어주었다. 워홀은 궁금해 했던 것들에 관해 너무도 자신이 없었고 헛갈려 했다.

왜 최신 미국 예술 경향의 주역들이 이 신인을 좋아하지 않았는가 하는 데는 두 가지 이유가 있다. 그것은 그의 차림새와 습관적인 버릇이 마치 그들의 남성적 동성애를 흉내 내는 것 같았기 때문이다. 그들은 자신들이 추상표현주의의 부드러움에 대해 강력한 도전의 태도를 취했다고 생각했다. 그러나 워홀은 그 의미를 축소해버렸다. 게다가 상업예술가라는 꼬리표는 아직도 앤디 워홀을 구속하고 괴롭혔다. 그리고 그들의 아이디어를 베낌으로써 자신을 '진지한' 예술가와 동등한 위치에 놓으려 했던 필사적인 노력은 그의 이해 부족을 드러내는 것으로 보였다. 〈방풍 문〉은 그가 잘못된 길에 들어섰다는 것을 증명하는 두드러진 증거다. 라우센버그와 존스는 미지의 영역을 향한 여정에서 이미 아주 멀리까지 나아가 있었다. 특히 존스는 깃발과 과녁으로 원본과 이미지의 문제를 고찰했다. 깃발은 〈깃발과 줄무늬〉에서 상징으로서 미합중국을 나타내며, 예술 오브제로서는 그저 예술적 자율의 냉정한 표현만을 의미한다. 오직 명백하게 손으로 작업한 부분만이 여전히 예술적 개성을 짐작케 하고, 마르셀 뒤샹의 '레디메이드'와의 차이를 보여준다.

워홀의 시도들은 작품에 대한 그의 접근을 특징짓는 신중함을 드러낸다. 동시에, 그는 다른 주제와 다른 기법으로 다른 양식의 작품을 그렸다. 만일 작품의 제작 연도가 신빙성이 있다면 그는 〈방풍 문〉을 제작하는 동안 처음으로 만화 모델을 이용한 것이다. 포파이나 딕 트레이시 같은 대중적인 인물들이 그의 작품에서 발견된다. 그는 환등기를 사용해 글자 그대로 캔버스 위에 투영된 형상들의 흔적을 거칠게 따라 그렸다. 그는 〈방풍 문〉처럼 대상의 형상을 만들기 위해 문자와 물건을 결합했다. 언뜻 보면 그의 작품들은 스텐실 기법으로 제작한 것 같은 인상을 주기도 하지만, 당시 워홀은 분명 붓을 이용했다. 비록 화가의 역할은 섞지 않은 몇 가지 색을 눈에 띌 정도로 채색하는 데 한정되었지만, 그의 기교의 흔적들은 뚜렷하다. 그러나 게일 커크패트릭이 주목한 것처럼, 이 흔적들은 작품에 개인적 특색을 나타내는 대신, 예를 들어 흘러내리는 물방울처럼 이미 생명력을 잃은 작품의 특성을 강조하는 데만 사용되었다. 물감 방울은 생기와 풍부한 표현력의 느낌보다는 엉성한 솜씨의 인상을 전달하는 경향이 있다. 워홀은 이미 추상표현주의의 원칙에서 등을 돌렸다. 그리고 관찰자의 냉정한 눈을 하고 일종의 사실주의 쪽에 관심을 가졌다. 이 사실주의는 특별히 자율성을 요구하지 않으면서도 자체의 고유한 권리 안에서 예술의 형태로 자리 잡기 시작했다. 그의 첫 번째 진짜

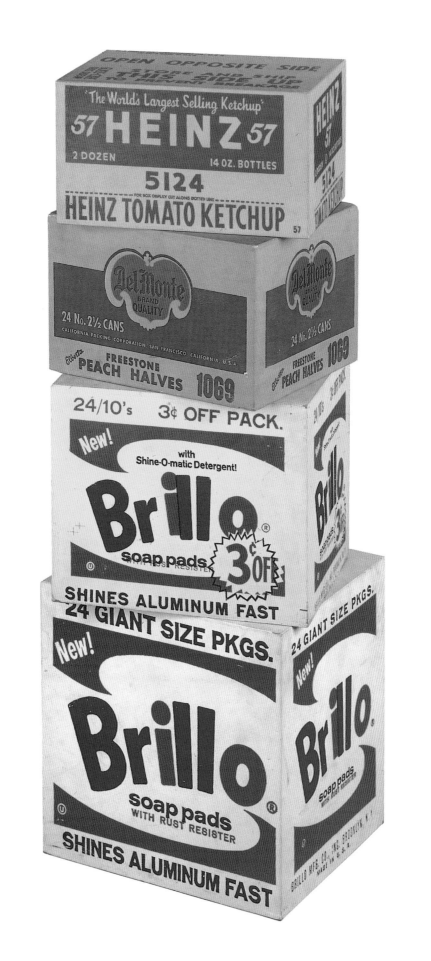

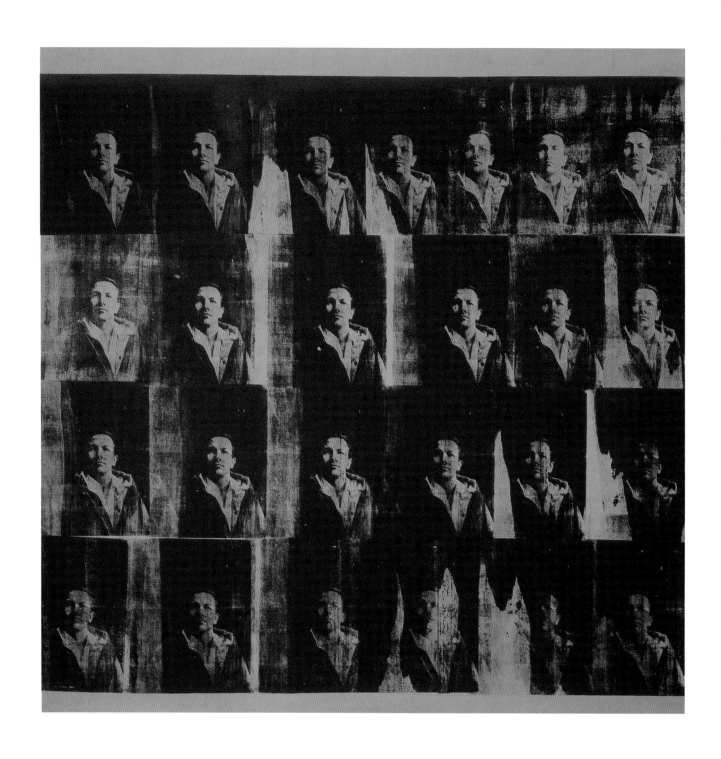

텍사스 사람, 로버트 라우셴버그의 초상
Texan, Portrait of Robert Rauschenberg
1963년, 캔버스에 실크스크린, 208×208cm
쾰른, 루트비히 미술관

팝 회화는 물론 본윗 텔러의 진열창(18쪽)을 장식하는 데 쓰였고, 그 작품들이 미술계에서 발휘할 수도 있었을 폭발적 힘은 상업주의적 오점 때문에 희석되었다.

1960년대가 시작되는 뉴욕에서 앤디 워홀만이 새로운 접근을 시도한 유일한 예술가는 아니었다. 이 도시는 존 F. 케네디 대통령의 '뉴 프런티어' 선언으로 촉발된 새로운 문화적 자각을 경험하고 있었다. 예를 들어 워홀과 거의 같은 시기에 로이 리히텐슈타인은 인기 만화의 신선한 이미지로 주목을 끌었다. 사회의 상류층이 그어놓은 문화적 경계선 아래에서, 독특하고 직접적이며 뚜렷한 이미지 문

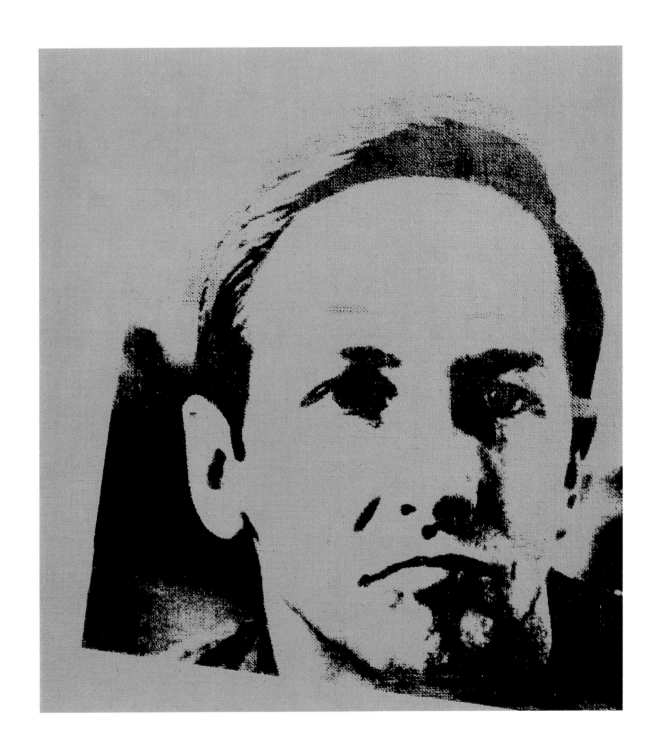

화의 발전이 이루어지고 있었다. 신문 독자들이 매일 탐독한 것은 정치 뉴스나 논평이 아니라 연재만화였다. 가장 인기 있는 만화 인물들은 할리우드 영화 주인공의 모델이 되었다. 그리고 그 만화들이 지닌 이야기의 힘과 시각적인 재치는 이같은 할리우드 영화의 이야기보다 우수한 경우가 많았다. 소년 시절에 워홀도 아플 때면 만화에서 편안함을 얻었다. 만화는 텔레비전이 곧 그렇게 된 것처럼 분명 미국 청소년의 일상생활에 많은 영향을 미치는 부분이 되었다. 만화가 어떤 이야기를 하는지는 아무 문제가 되지 않았다. 특별한 방법으로 현실을 표현하는 만화

로버트 라우센버그
Robert Rauschenberg
1967년, 캔버스에 실크스크린, 30×28cm
잘츠부르크, 타도이스 로팍 갤러리

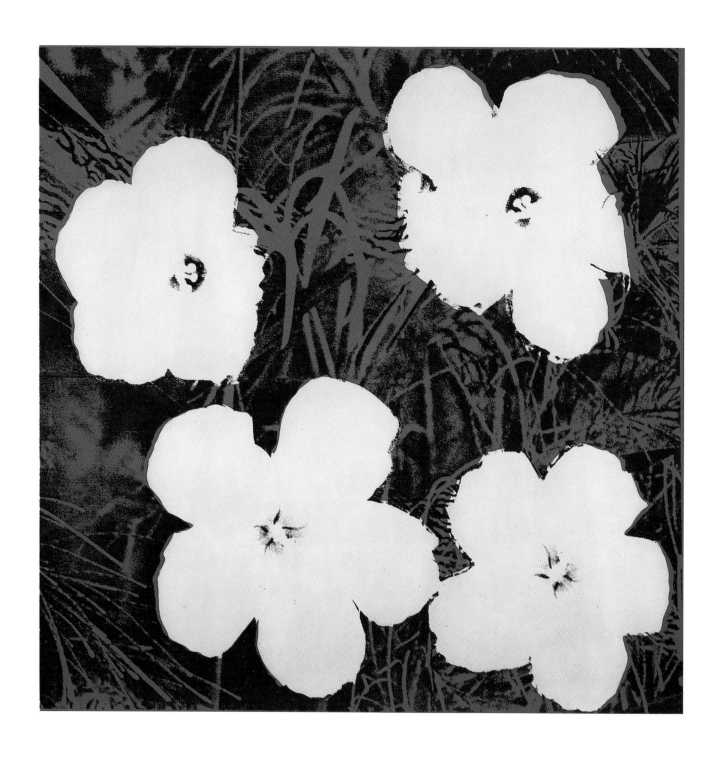

꽃
Flowers

1964년, 캔버스에 합성 폴리머, 실크스크린,
208×208cm
취리히, 토마스 암만의 허가로 실음

는 결코 경험적 세계와의 공감도 잃지 않았다. "르네상스 시기부터 현실의 환영은 공간적인 원근법, 해부학적인 정밀성, 동세의 모방적인 사용같이 화가들에게 익숙한 방법들이 사용되면서 형성되었다. 이 형식은 광각과 접사 방식, 그리고 컷을 사용한 영화적 방법의 도움을 받았다. 이것 역시 사실임 직한 것에 대한 흥미 속에서 만들어진다. 어찌되었건 영화와 사진은 아직도 사실에 대한 충실성을 드러내는 것으로 널리 인식된다." (위르겐 트라반트)

영화와 사진은 경험적 현실과 패턴 같은 만화의 표현 사이의 매개자로 기능하

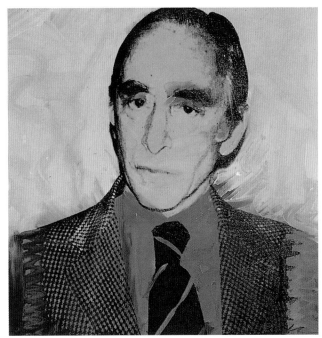

며, 그럼으로써 사실적인 특성이 강화되었다. 앤디 워홀은 인기 있는 만화에서 회화의 대상을 선택함으로써 중요한 예술적 주제의 획득에 좀 더 가까이 다가섰다(만일 그에게 예술적 주제라는 것이 하나라도 있었다면). 그러나 그의 시도는 리히텐슈타인의 미학적인 회화와는 완전히 다른 방향을 목표로 삼았음에도 불구하고, 사소한 일상의 도상을 혁신적으로 사용한 경쟁 상대가 이미 있다는 사실을 알게 되었을 때 그는 갑자기 모든 시도를 그만두었다. 워홀은 헨리 겔드잴러에게 만화 그림을 그리는 작업을 그만두겠다고 말하자 헨리가 그만두지 말라고 했었다고 간단히 언급했다. 이반 카프는 리히텐슈타인의 '벤데이 점' 작품을 워홀에게 보여주었고, 워홀은 "이런, 왜 나는 이런 생각을 하지 못했지?"라고 말했다. 그는 만화 작품을 그만두기로 결정했다. 이미 리히텐슈타인이 너무도 잘 해냈기 때문이었다. 대신에 앤디 워홀은 대량의 반복을 이용한 작업처럼 자신이 첫 번째가 될 수 있는 다른 방향의 작업들을 하기로 결심했다. 겔드잴러는 워홀에게 그의 만화는 리히텐슈타인의 것과 비교할 필요 없이 그 자체로 멋지며, 세상은 둘 모두를 받아들일 수 있고, 또 그것들은 서로 전혀 다르다고 말했다. 그러나 후에 겔드잴러는 전술적이거나 전략적으로 말해 워홀의 말이 물론 맞았다고 인정했다. 그 분야는 이미 점령되어 있었다. 일반적으로 창작성만이 가치 있는 시대에, 예술과 인생 모두 두 번째로 시작한 그는 특별한 주목도 적절한 존중도 받을 수 없었다. 마케팅의 압박이 점차 예술을 억압하는 경향 속에서 뚜렷한 양식이 없는 예술가들은 무언가 부족한 것으로 간주되었다. 심지어 예술세계에서조차 트레이드마크가 재능을 보증했다. 혹은 적어도 그렇게 생각되었다.

레오 카스텔리의 초상
Portrait of Leo Castelli

1973년, 캔버스에 아크릴과 실크스크린, 각각
110×110cm
뉴욕, 레오 카스텔리 갤러리

FINAL ✭✭ 5¢ **New York Mirror**

WEATHER: Fair with little change in temperature.

Vol. 37, No 296 MONDAY, JUNE 4, 1962 C

129 DIE

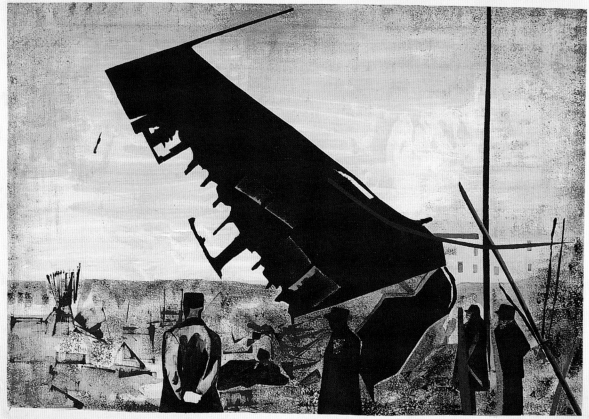

(UPI RADIOTELEphoto)

IN JET!

기법이 트레이드마크가 되다
예술 형식으로서의 실크스크린

우울한 주제를 담은 워홀의 그림들은 예술사의 새로운 기원을 연 그의 주목할 만한 성과의 시작을 알렸다. 뉴욕에서 발생한 비행기 추락 사고는 그의 예술적 불꽃을 피워 올렸다. 하지만 워홀의 예술적인 창의력에 방아쇠를 당긴 것은 여객기의 추락 자체보다도 1962년 6월 4일자 '뉴욕 미러'지에 실린 파괴된 비행기의 사진이었다. 워홀은 추락한 비행기의 꼬리 날개가 아직도 똑바로 서 있는 현장 전체를 보여주는 신문 사진을 캔버스에 투사하고 복사본을 그렸다(44쪽). 그는 사진의 이미지뿐만 아니라 눈에 띌 만큼 큰 대문자로 '129 DIE'로 시작해 사진 아래에서 'IN JET'로 끝나는 타블로이드 신문의 헤드라인도 사용했다. 신문의 이름은 발행된 날짜, 발행 부수와 함께 작품 위쪽 가장자리에 쓰여 있다. 워홀은 몇 개의 연관성 없는 세부 묘사를 빼버리고 위쪽 왼편에 별들을 첨가했다. 사진과 신문의 이름, 그리고 글씨는 아크릴 물감으로 캔버스에 칠했다.

회고해보면 진정한 예술가로서의 출현을 위한 촉매로 증명된 주제를 찾기 위해 워홀이 이처럼 많은 시간을 보냈다는 것은 놀랄 만한 일이다. 그 주제란 바로 사진의 세계로서, 이 세계는 지각할 수 있는 현실의 외형을 만화나 소비재의 상표 혹은 예술품 자체보다 더 급진적으로 결정한다. 사진은 이미 사라진 어떤 그림 이미지보다도 우리의 눈으로 우리가 무엇을 보았는지에 대해 보다 신빙성 있고 거의 영구적인 시각적 현실을 반영한다. 워홀은 냉정한 관찰자로서 사진과 영화가 사람들의 현실 인식에서 행하는 눈에 띄는 역할에 일찍이 주목해왔음에 틀림없다. 그러나 1950년대의 미술계에서 사진이 만화나 광고 이미지보다도 경멸당했다는 것은 있음 직한 이야기이다. 라우센버그는 단순히 예술적 문맥 내의 '인용'으로서 그림들 사이에 사진을 '끼워넣었다'. 엄밀히 말해 사진은 예술의 범주에서 낮게 평가되었다. 그러나 이 점 때문에 사진이 워홀의 의도를 위한 매개물이 되었다는 점은 명백하다. 독일의 화가 게르하르트 리히터도 똑같이 느꼈다. 워홀과 리히터는 사진을 예술 속으로 끌어들였고, 사진에 예술적인 합법성을 부여했다. 그들은 르누아르나 앵그르, 들라크루아, 그리고 19세기의 다른 예술가들이 했던 것처럼 몰래 사진을 베끼지 않았다. 그 대신 숨김없이 사용했으며 사진의 현실적인 부분

"만일 당신이 앤디 워홀에 관한 모든 것을 알고 싶다면 나의 그림과 영화, 그리고 나의 표면만을 보십시오. 그곳에 내가 있습니다. 그 뒤에는 아무것도 없습니다."
—앤디 워홀

44쪽
제트기에서 129명 사망(비행기 추락)
129 DIE IN JET (Plane Crash)
1962년, 캔버스에 아크릴, 254.5×182.5cm
쾰른, 루트비히 미술관

뉴스 사진, '피로 물든 인종 폭동'

을 작품의 구성 요소로 사용했다. 사진은 그 자체가 지닌 지각의 패턴이 각인된 선들을 통해 감명을 주면서 물질을 바꾸고 현실을 여과한다. 〈제트기에서 129명 사망〉에서 워홀은 직접적이거나 무의식적으로 현실을 묘사하려는 것이 아니라, 실제로 일어난 재난에 관한 신문 사진을 현실과 관객 사이의 중개자처럼 작용하는 매개물로 사용한 것이다.

이 작품의 현실은 진짜 현실이 아니다. 심지어 이것은 현실의 어떤 상황도 아니다. 이것은 그 자체가 현실임을 입증하는 삽화 형식에 의해서 얻어진 현실이다. 사진은 뛰어난 신빙성 때문에 그것이 묘사하는 현실에 대한 신성한 증거와 같은 가치가 있다. 신빙성이 떨어지는 진실이 표면적으로만 그럴싸한 매스미디어가 만들어낸 묘사의 홍수에 의해서 퍼지고 있었다. 잡지나 거대 광고, 그리고 영화와 텔레비전이 천천히 경험적인 현실을 대체하고 있었다. 예를 들어, 브롱크스의 원로 검사인 에이브 바이스에 관한 이야기를 다룬 탐 울프의 『허영의 불꽃』에서, 영웅에 관한 진실은 텔레비전이 보여주는 것에 의해서만 결정된다.

〈제트기에서 129명 사망〉에서 워홀은 대중매체의 시대에서 실제로 일어난 사건에 대한 미디어의 태도의 취약성을 그려낸다. 129명의 사람들이 비행기 추락으로 극단적인 죽음을 맞았다는 사실은 여기서 회화적이고 사진적인 이미지와 효과적으로 쓰인 대문자체의 미학적인 배치로 나타난다. 그러나 이 작품은 작가가 그저 부분적으로 손을 댄 것일 뿐이다. 129명의 죽음은 '뉴욕 미러'지 1면에 실린 불길한 징조를 나타내는 사진 자체에 의해서, 그리고 헤드라인의 율동적인 구성에 의해서 이미 미학적 속성의 객체로 변해 있다. 따라서 이 작품의 예술적인 진실은 많은 부분 앤디 워홀이 예술가로서 손을 댄 신문의 원본 사진이 만들어내는 (그리고 워홀이 인지한) 효과에 의해 야기된다. 추락의 공포와 끔찍한 결말과 같은 진짜 현실은 단지 작품 자체를 위한 2차적 중요성을 담은 부차적인 진실이 되었다. 대중매체의 특정한 요소들을 분리하고 확대하면서 워홀은 현실적인 경험의 간접적인 본성에 속하는 관찰자의 인식을 날카롭게 했다. 100배로 확대되고 정밀한 형태로 재현된 현실은 자체의 공포를 감소시켰고 그러므로 일반 대중에 의해 소비될 수 있다. 이처럼 대체물로 치환하는 방법으로 점차적으로 현실을 감소시키는 앤디 워홀 특유의 시각은 여전히 양면적 가치를 지닌 채 남아 있다. 그는 세상을 냉담하고 조용하게 바라보는 내성적인 관찰자이다.

앤디 워홀에 관한 연구가 워홀이 신문 사진을 사용한 것에 초점을 맞추는 동안 〈제트기에서 129명 사망〉의 주제가 얼버무려진 것은 놀랄 일도 아니다. 그 재난의 희생자 대부분이 유럽 예술 여행에서 돌아오는 애틀랜타와 조지아의 예술가 연합 회원들이었다는 것은 아무런 의미가 없다고 재니스 헨드릭슨은 그 배경에 관해 말한다. 그녀가 지적한 것처럼, 그가 작품 속에 의도적으로 미국 고유의 물건들을 넣었다는 사실을 통해 본다면 워홀은 이 문화 추구자들이 열등한 문화적 복합체의 희생자였다는 사실에 매혹되었음에 틀림없다. '메그를 위한 소년'(1961)이라는 제목의 '뉴욕 포스트'지 기사나, 진저 로저스의 초상을 담은 「무비 플레이」지, 그리고 에디 피셔의 신경쇠약(그의 배우자인 엘리자베스 테일러의 탈선을 둘러싼 연인의 비탄)을 다룬 '데일리 뉴스'와 같은 소형 신문들의 첫 장은 이미 워홀의 드로잉과 회화

47쪽
피로 물든 인종 폭동
Red Race Riot
1963년, 캔버스에 아크릴과 실크스크린, 350×210cm
쾰른, 루트비히 미술관

48-49쪽
데일리 뉴스
Daily News
1962년, 캔버스에 아크릴과 리퀴텍스, 183.5×254cm
프랑크푸르트 현대미술관

DAILY ❂ NEWS

FINAL ⋆⋆

NEW YORK'S PICTURE NEWSPAPER ®

Daily—1,900,
Sunday 3,200,

88 New York 17, N.Y., Thursday, March 29, 1962 5 CENT

MET RALLY EDGES LA, 4-3
YANKS CURB CARDS, 4-1

Stories on Pag

DAILY NEWS
NEW YORK'S PICTURE NEWSPAPER ®

FINAL

5¢

1.43. No. 238 Copr. 1962 News Syndicate Co Inc. New York 17, N.Y., Thursday, March 29, 1962* WEATHER: Mostly fair and mild

EDDIE FISHER BREAKS DOWN
'n Hospital Here; Liz in Rome

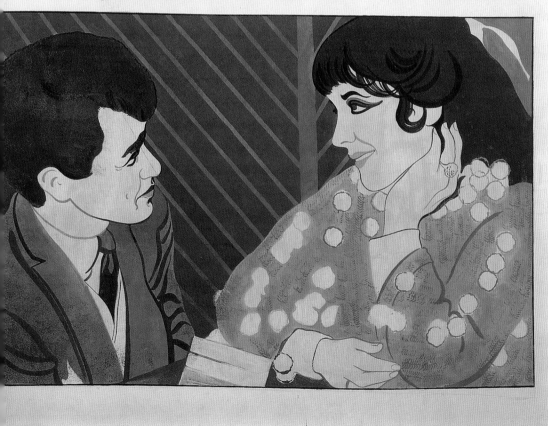

에 영감을 준 바 있었다(48-49쪽). 그러나 앤디 워홀이 이제 등을 돌린 호화스러운 상류 패션의 세계를 보여주는 그 그림들은 〈제트기에서 129명 사망〉의 중요성 어디에도 미치지 못했다. 베르너 슈피스는 워홀의 모든 작업 영역 속에서 이 작품의 지위와 중요성을 강조하면서, 이 작품이 어떻게 교묘하게 추상표현주의와 워홀의 관계가 끊어지는 마지막 예술적 분기점을 보여주는지 해석한다. 그는 직립한 꼬리 부분에서 프란츠 클라인 그림의 특색을 이루는 검은 형상들을 떠올린다. "부서지고 산산조각 난, 그리고 추락에 의해 구부러진 직립한 꼬리 부분은 머더웰이 그린 어떤 그림을 생각나게 하고 그러한 그림 안의 부분들은 또한 캔버스의 평면을 나누는 프란츠 클라인의 검은 그림들 중 하나를 생각나게 한다. 〈제트기에서 129명 사망〉으로 워홀이 추상표현주의 패권의 종말을 상징화했다는 것은 그럴듯하게 들린다. 워홀이 이 그림을 그린 1962년 6월 4일 바로 이전인 1962년 5월 13일에 프란츠 클라인이 사망했다는 사실은 이 작품이 이러한 종언을 증명하기 위해 신중하게 그려졌다는 것을 암시한다." 이것은 매력 있는 추측이다.

이 작품이 앤디 워홀에 관한 수많은 전설 중 하나의 기폭제가 되었다는 사실은 이 그림의 중요성을 강조한다. 여기서 또다시 중요한 역할을 담당한 사람은 헨리 겔드잴러이다. 워홀은 선택의 자유를 포기하지 않은 채 끊임없이 다른 사람들의 생각에 자극을 받았다. 겔드잴러의 조언이 없었더라도 그가 인쇄된 사진을 그림의 바탕에 사용했을 것이라는 생각은 타당성이 있다. 이것은 인쇄된 사진을 회화에 이용하기 이전에 그에 타당한 주제들을 조사했던 그의 더할 나위 없는 예술적인 성실함을 보여준다. 그는 때가 되면 사용하기 위해 잡지나 신문들을 수집하듯이 조언을 수집했다. 그러나 대량 생산된 사진이나 일상품이 마치 집단의식을 반영하는 쪽으로 돌아서는 요소들을 담고 있는 것처럼 해석될 수 있다는 것을 깨달았을 때, 워홀은 단호하게 반응했다. 그는 모든 사진이나 물건을 그 시대의 정신을 대표하는 것이 아니라 예술적인 가치가 있는 객체가 되도록 만들었다.

또한 이러한 의도는 식품 산업의 상표와 포장에 적용되었다. 수프와 채소 통조림, 병에 든 소스와 음료는 다른 어떤 문화적 증거보다도 우리에게 우리의 습성에 관해 많은 것을 말해준다. 또한 이것은 워홀이 작품에 인용한 물건들이 단지 몇 개의 상품명과 동일시될 뿐이라는 점을 드러낸다. 캠벨 수프, 펩시나 코카콜라의 음료, 브릴로 비누 덩어리, 그리고 하인즈 케첩은 표준적인 생활과 삶의 방식을 명백하게 보여준다. 이러한 상표들은 미래의 고고학자들에게 20세기 말 사람들의 일상생활을 드러내게 될 것이고, 생산물의 규격과 우리의 집단적 식성, 음주 문화와 더불어 소비재의 생산과 보존 기준을 보여줄 것이다. 그리고 그것들은 인간 행동에 관한 결론 전체에 영향을 끼칠 것이다. '상품의 배치'는 미국 소설 속에서 소설의 현실성을 강조하기 위해 관습적으로 사용한 것이다. 워홀은 캠벨 수프 깡통, 코카콜라와 하인즈 케첩 병, 혹은 브릴로 상자를 주제로 선택해 동시대 문화 아이콘의 상태로 끌어올렸다(20, 29, 31-39쪽).

이런 맥락에서, 워홀의 작업을 분석한 몇몇 분석자들이 그의 드로잉과 회화를 언급하기 위해 '아이콘'이라는 용어를 사용한 점은 이상하다. 그러나 그들은 그들이 표현한 물건들과의 관련 안에서 이 용어를 사용했다. 아이콘의 의미와 특성을

51쪽
열아홉 번의 흰색 자동차 충돌
White Car Crash 19 Times
1963년, 캔버스에 합성 폴리머, 실크스크린,
368×211.5cm
취리히, 토마스 암만의 허락으로 실음

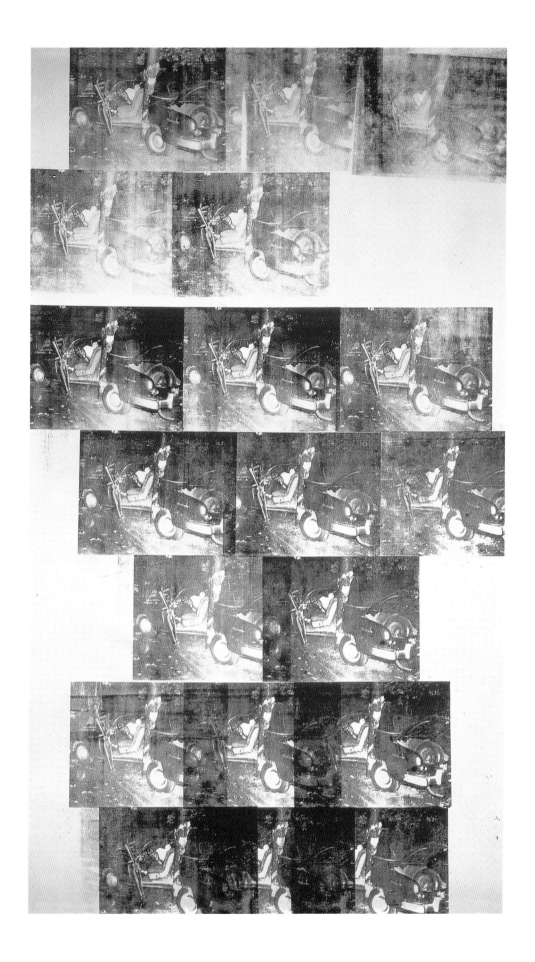

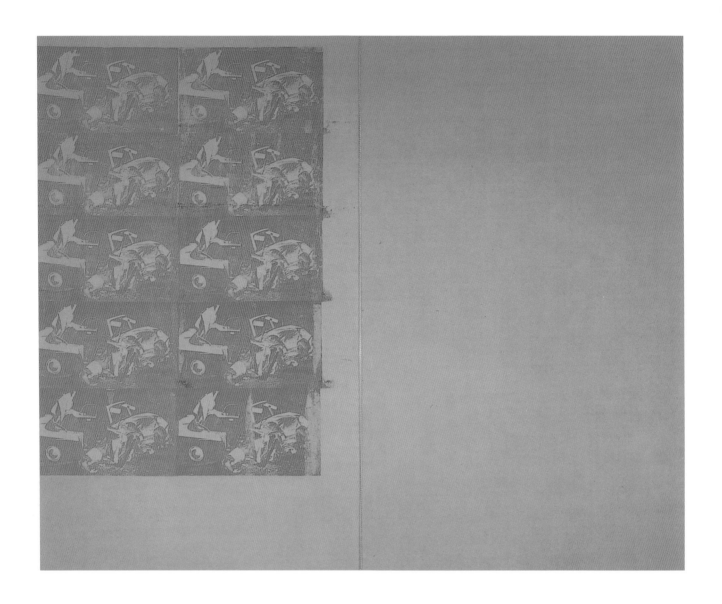

열 번의 오렌지색 자동차 충돌
Orange Car Crash 10 Times
1963년, 캔버스에 아크릴과 리퀴텍스,
2개의 패널, 각각 334×206cm
빈, 무목(MUMOK) 현대미술관, 루트비히 컬렉션

53쪽
불타는 녹색 자동차 I
Green Burning Car I
1963년, 캔버스에 아크릴과 리퀴텍스, 실크스크린,
203×229cm
개인 소장

완전히 잘못 생각한 비평가들은 적절한 소비자 품목의 상표들이 "대중문화 시대의 아이콘"이 될 것이라고 주장해왔다. 비종교적이든 그리스정교의 의식과 관련된 정통 기독교의 봉헌용 평판이든 간에 아이콘은 대량으로, 그리고 서로 비슷하게 의도된 패턴으로 생산되었다. 그러나 그것들의 상투적인 형태는 본질적으로 산업적으로 대량 생산된 규격화된 연판(鉛版)과는 다르다. 완벽하게 똑같은 레이블과 상표는 심미적 가치와 그것들을 예술품의 수준으로 품위 있게 하려는 예술가의 결정에 의해 세속화된 아이콘이 되었을 뿐이다. 레이블이나 상표가 예술 작품의 수준에 이르게 된 것은 앤디 워홀이 그것들을 캔버스 속에 집어넣어 예술적으로 '승화'시키고 슈퍼마켓에서 갤러리로 옮겨놓았기 때문이다. 작가는 마르셀 뒤샹이 이미 했던 것처럼 실제 물건들을 그것들이 일정한 기능을 하는 일상 세계에서 예술적인 공간으로 옮겨놓은 것은 아니다. 작품에 사용된 물건 자체는 실제로 만들어진 것이지만 모든 기능으로부터 유리되어 있다. 오히려 그는 산업적으로 대량 생산된 '기성품'이 전환의 미학적 과정을 따르게 했다. 이와 같은 종류의 아주 작은

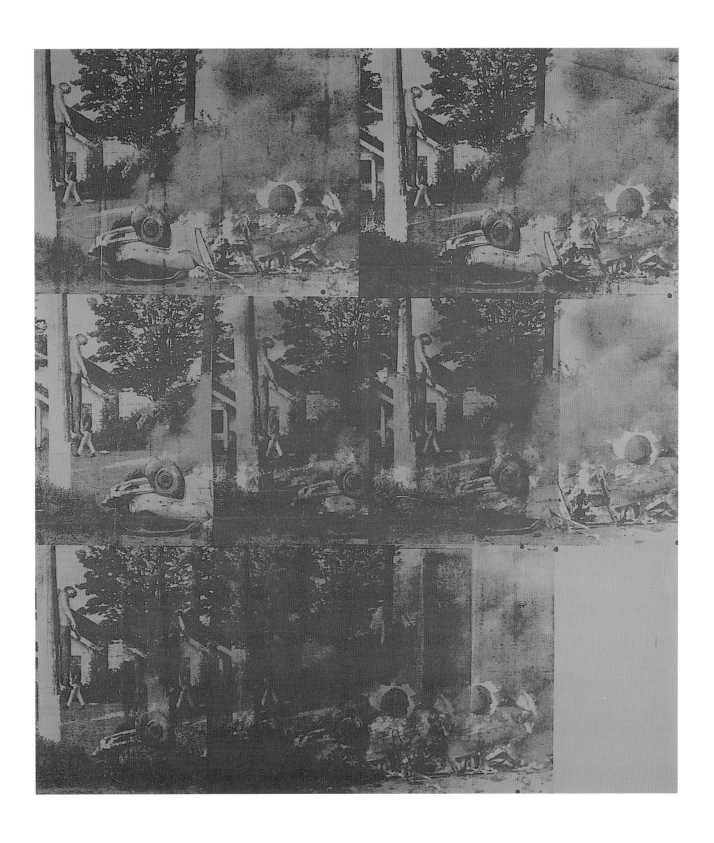

직접 하시오(수선화)
Do‐It‐Yourself (Narcissus)
1962년, 종이에 흑연과 컬러 크레용, 63.5×45.7cm
바젤 미술관

"미국식 사고방식은 너무도 훌륭하다.
어떤 것이 동등할수록 점점 더 미국적이기
때문이다."
—앤디 워홀

55쪽
직접 하시오(풍경)
Do‐It‐Yourself (Landscape)
1962년, 캔버스에 아크릴, 178×137cm
퀼른, 루트비히 미술관

간섭이 물체의 특질을 바꾼다 하더라도 이 과정의 광범위한 범위와 깊이는 중요하지 않다. 물체들이 회화라는 매개물을 통해서 재현될 때 이러한 변형은 필연적으로 일어난다. 그래서 작품이 코카콜라 병과 같은 3차원의 물체이든 1달러 지폐(22, 23쪽)나 코카콜라, 하인즈 케첩, 캠벨 수프처럼 인쇄된 광고 같은 2차원 물체이든 관계없이 이 같은 회화적 변형은 일어난다.

현대예술의 익살꾼 워홀은 사람들이 아주 가까이서 자신의 작업 방식을 주시하는 것을 좋아하지 않았다. 그는 천천히 전통 예술가의 회화 기법을 그의 새로운 주제들과 좀 더 잘 조화될 수 있는 기법으로 전환하면서 일반인들을 혼란케 하는 자신의 역할을 다했다. 성공적인 그래픽 디자이너인 워홀은 이와 같은 새로운 기법들을 익숙하게 다뤄왔음에 틀림없다. 그는 작품의 주제로 사용한 인쇄된 사진과 상표에 많은 영향을 받으면서, 또한 다른 매체를 고찰하기 위해 그것들의 생산 기술에 관심을 가졌는지도 모른다. 어찌되었건 워홀은 곧 사진을 이용한 실크스크린 작업에 착수했고, 이 매체의 가능성을 그의 '회화'에 적용했다. 이러한 방식은 몇 가지 이점을 제공했다. 이 방식으로 워홀은 작품 속에 남아 있던 수공예적인 모든 요소와 주관성을 완전히 제거했다. 결과적으로 워홀은 추상표현주의의 발톱으로부터 자유로워졌다. 더욱이 내용과 색채를 이미 누군가가 결정한 기계적인 익명성과 정밀함으로 회화를 생산하는 이 기법은 워홀의 주의 깊고 냉정한, 그리고 분석적인 특성과 조화를 이루었다. 인쇄판 종류를 사용한 후부터, 조각된 인쇄판 구조로 차용된 사진 제판 실크스크린 기법 자체가 매체를 바꾸려는 워홀의 결정에 영향을 주었다는 점 또한 고려 대상이다. 데이비드 바로워가 지적한 것처럼, 이런 종류의 상투적인 수단은 현실 세계를 만들어낼 수 없었지만 오히려 자각과 가치, 그리고 견해의 "내적 세계"를 만들어냈다. 그리고 이런 식으로 집단적 염원의 반영은 확산되었다. 경험적 현실의 양상을 향한 그의 이중적 태도는 개인적인 무관심(아마도 객관적인)과 냉담함을 일으키는 기법을 동반한다. 워홀이 이 기법을 사용하기 시작한 이유는 좀 더 실용적이다. 그는 수작업으로 〈1달러 지폐〉를 그리려고 시도했지만 실크스크린 기법을 이용하는 것이 쉽다는 것을 발견했다고 말했다. 이 방법은 그의 작품 주제들을 전혀 손으로 그릴 필요가 없게 했다. 그의 조수 중 하나이거나 실제로 그 누구라도 그가 한 것과 똑같은 디자인을 만들 수 있었다. "나는 그것들을 손으로 그리려고 했었다. 그러나 스크린 프린팅을 사용하는 것이 좀 더 쉽다는 것을 알게 되었다. 이 방법은 나를 나의 물건들과 관계된 어떤 노동도 할 필요가 없게 만들었다. 나의 조수 중 하나가, 혹은 그 누구라도 이 일에 관해서 내가 했던 것과 똑같은 디자인을 만들어낼 수 있다." 스크린 판면에 광학 작용을 이용하여 즉각적으로 이미지를 전사하는, 순수미술의 세계에서는 새로울 수밖에 없는 이 기법은 복잡하고 노동 집약적인 스케치를 없앴고, 워홀은 독특한 매스미디어의 사진같이 관객을 위한 직접적인 효과를 만들어냈다. 그러나 조심하지 않으면 그의 작품은 마치 저속한 신문에 사용된 사진처럼 빠르게 잊혀질 수도 있다. 그는 실크스크린 공정을 특수하게 적용함으로써 위험을 피해갔다.

〈직접 하시오(꽃)〉(56쪽)는 그가 기법을 바꾸면서 예술가로 성장한 즈음을 대표하는 전형적인 작품이다. 이 작품은 그저 거대한 판지 위에 부분적으로 완성된

스케치만을 보여준다. 이 작품은 아마추어 화가가 숫자를 따라 그리는 기법으로 그리다 보면 적당한 작품이 될 수 있다. 색이 칠해질 스케치의 구성은 도식적이고 산업 문화의 표준화된 색채와 유사한 색채를 필요로 한다. 이 패턴은 높은 수준의 장인 정신을 연상시킨다. 그럼에도 불구하고 이것은 동일한 수천 개의 것 중 하나일 뿐이다. 야심 있는 모든 화가들이 잠시 동안 이 상세적인 지시를 따른다면, 육안으로 볼 때 그 결과들은 서로 구별하기 어려울 것이다. 원본과 거의 흡사한 다수! 산업적 대량 생산 시대의 이 부조리한 생각은 워홀에게 예술적 도전일 뿐만 아니라 예술적인 실천을 위한 새로운 형식의 기초가 되었다. 워홀은 미술 애호가를 위해 회화 패턴의 기괴한 원칙들을 간단히 뒤바꿔놓았다. 그는 대량 생산 기법의 도움으로 연작 작품들을 만들었다. 이 기법의 사용 결과로 만들어진 연작 작품들은 엄밀히 말하면 그저 다른 어조로 만들어진 것이기는 하지만, 다른 작가들의 작품들과 구별될 수 있었다. 따라서 그의 작품들은 '원본' 예술 작품의 유일무이함에 대한 질문을 일으켰을 뿐만 아니라 원작의 반복 사용을 통해 얻을 수 있는 이득도 찾아냈다. 따라서 〈직접 하시오(꽃)〉는 다른 어떤 것에도 뒤지지 않는 작품이며 복제된 그림에는 있을 수 없는 원본과 동일한 가치를 지닌 유일한 그림이다. 비록 이 작품이 현대미술에서 아주 높게 과장된 원본성의 개념을 떨어뜨리기는 했지만, 원본성의 개념을 부정하지는 않는다. 로버타 번스타인은 실크스크린의 기법적인 과정으로부터 그 자신을 떼어놓은 워홀의 태도는 실크스크린을 실제로 다루는 방법에 의해 지탱되고 있다는 점을 지적한다. 그는 작품을 생산하는 과정에 항상 직접 관계했고 불균일하게 찍는 방법으로 매개물의 기계적인 양상을 상대적으로 다루었다.

워홀의 전략은 어떤 파괴적인 특징을 가지고 있다. 그는 그것이 전위적이든 그렇지 않든 관계없이 그 누구에게도 빼앗길 수 없는 현대미술의 매력이라 믿어왔던 위대한 예술의 비판 기준이며 지금까지 난공불락이라 믿어온 유일함과 원본성의 중요성의 근본을 흔들어놓았다. 그는 굉장한 모조품으로 비평가들을 현혹했으며 그러면서도 미학적 범주 안에서 원본성을 유지하는 방법을 궁리했다.

그는 곧 선택한 주제들을 같은 캔버스 위에 반복하기 시작했다. 캠벨 수프 깡통 작품들은 각기 다른 맛을 담고 있는 수프의 내용물로 구분되어 제작되었다. 이따금 그는 같은 주제를 다른 비례로 표현하기도 했다. 그러나 캔버스 전체를 반복된 물건들의 이미지로 채울 필요성이 없었음에도, 그는 대체로 단순한 반복을 사용했다. 어떤 작품에서 그는 주제를 판화로 찍었다. 그리고 이미 찍힌 것 위에 외관상으로 어찌 보면 규칙적이고 어찌 보면 제멋대로 배치된 것처럼 위치를 약간씩 바꾸어 찍기도 했다. 게다가 비록 워홀 자신이 실제로 배치된 동일한 그림들이 각각의 분위기에 의해 구별될 수 있다는 점에 확실한 주의를 기울이지 않았다는 믿을 만한 이유가 있다고 할지라도, 그는 이와 같은 작품 거의 대부분을 다수의 버전으로 만들었다. 그는 명도와 색채의 농도를 이용해서 하나의 구성이 다른 구성들과 대조를 이루도록 실크스크린용 잉크 깡통에 다른 색들을 섞거나 잉크가 남아 있는 깡통을 세척하지 않고 사용하곤 했다. 그가 색채에 변화를 주지 않았을 때 차이점을 발견하는 것은 어려운 일이다. 미술계가 미술은 혁신적이어야 한다

56쪽
직접 하시오(꽃)
Do - It - Yourself (Flowers)
1962년, 캔버스에 아크릴과 실크스크린, 175×150cm
취리히, 토마스 암만의 허락으로 실음

는 원칙에서, 그리고 시각적으로 기발한 세계를 창작해야 한다는 면에서 미술가에게 정열과 헌신을 필요로 하는 경향이 있었기 때문에, 워홀의 작품들은 조립 생산대에서 생산된 단순한 산업 생산품처럼 보였음에 틀림없다.

워홀이 단지 명백하게 실크스크린 판화 기법만을 사용하여 작품을 만들었다는 사실에 우선 타당한 중요성을 두었음은 틀림없다. 왜냐하면 이 방법은 쉽기 때문이다. 초기에 그는 각각의 색채 평면을 찍어낼 수 있는 이 기법의 가능성을 무시했기 때문에 평면들은 완전하게 어울렸다. 작품 테두리는 부분적으로 겹쳐서 기울어지는 경향이 있다. 그래서 흑백으로 찍힌 부분과 차후에 채색된 부분 사이에서 시각적인 '도약'을 느낄 수 있다(51, 53쪽). 초라한 기법과 매체인 도구들의 변칙적인 사용에도 불구하고, 사진 주제의 특징들은 아직도 흑백으로 찍힌 기초에서 찾아볼 수 있다. 이것과는 대조적으로 화려하고 다양한 색조의 흐름과 같은 야한 빛깔의 채색은 마치 본래의 이미지를 우리의 시야로부터 감추는 커튼처럼 작용한다. 특유의 초상화 기법으로 작가는 이와 같은 특징들을 강조했다(40, 41쪽). 따라서 모델 얼굴의 대리석 같은 효과는 향상되었고 심지어 사진적인 자세에 의해 발생한 개성을 드러내는 마지막 흔적들을 없애버렸다. 그는 개성을 거의 드러내지 않는 틀에 박힌 사진적 초상화를 무신론자 시대의 희망에 빛나는 아이콘으로 변화시켰다. 그리고 초상화 자체를 모델로부터 분리하면서 집단적인 혼이 숨기고 있는 갈망과 공포 이면의 가면으로 바꾸어놓았다. 앤디 워홀의 작품 표면에서는 피상성이 나타날지도 모른다. 그러나 이것은 결코 표면성과 혼동되지는 않을 것이다. "사람들은 화장을 하지 않았을 때 가장 키스하고 싶어지는 모습으로 보인다. 마릴린의 입술에는 키스하고 싶지 않다. 그렇지만 너무도 사진적이다." 막시밀리안 셸의 카메라 앞에 장시간 있던 마를렌 디트리히가 "나는 죽을 때까지 사진 찍혔다!"라고 괴롭게 부르짖은 것은 이 진술의 반응과 유사하다.

1962년 8월에서 그해 말까지 작가는 약 2000점의 작품을 만들었다. 이제 피카소의 전설적인 생산과 경쟁할 정도였다. 그는 뉴욕의 스테이블 갤러리에서 첫 번째 개인전을 제의받은 후 이사를 했다. 이번에는 87번가 이스트사이드의 빈 소방서였다. 워홀은 한 달에 150불의 임대료를 내고 철거가 예정된 소방서를 임대했고, 후에 그의 조수가 된 젊은 시인 제러드 말랑가를 알게 되었다. 말랑가는 추종자로서의 자신의 예술 경력의 시작을 다음과 같이 묘사했다. 그와 워홀은 엘리자베스 테일러의 초상화를 실크스크린 기법으로 캔버스에 만들기 시작했다. 그들은 은색 스프레이로 배경을 칠해 준비했다. 이 작업 모두는 그리 어렵지는 않았지만 스크린 판은 세척 후 얼마의 시간이 지나면 아주 더러워졌다. 워홀이 엘리자베스 테일러와 마릴린 먼로, 엘비스 프레슬리, 말론 브랜도에게 관심을 갖게 된 이유가 그들이 미국 사회의 시대 경향을 상징화했다는 사실에 있다는 것은 틀림없다. 그들은 미와 성공의 이상을 구체화했으며 그들의 특성은 그들 자신과 동격이었다. 게다가 그들의 스타덤은 사회의 한 부분 이상이었다. 1930년대에서 1940년대의 할리우드 영화에서 보이는 정숙함과는 정반대인 내재된 성적인 요소 때문이었다.

테일러와 먼로, 프레슬리와 브랜도는 보수적인 미국 상류 사회의 금기를 뒤흔드는 성적인 호소로 빛을 발산했다. 워홀 자신은 이러한 성적인 요소가 이 사람들

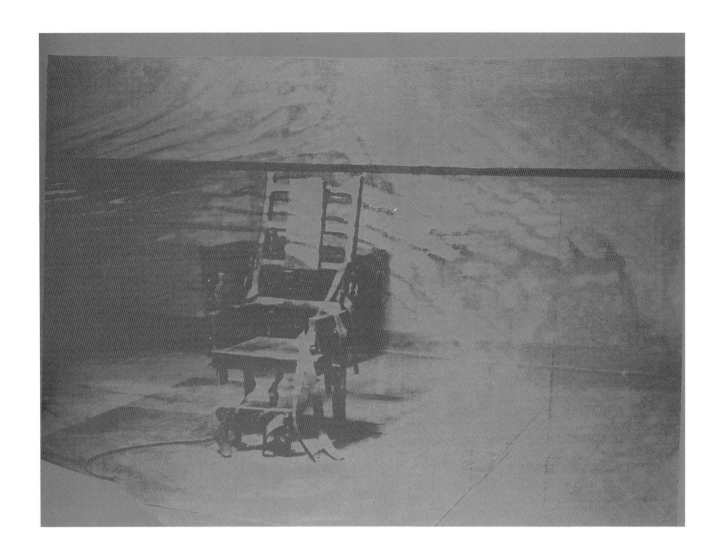

을 작품의 주제로 선택한 이유에 영향을 미쳤다는 것을 부인했다. 그레첸 버그와
의 인터뷰에서 그는 마릴린 먼로와 엘리자베스 테일러를 주제로 한 몇몇 작품이
우리 시대의 멋진 섹스 심벌을 그리고 있다는 느낌을 받지 않았다고 말했다. 그는
자신에게 먼로는 그저 많은 사람들 중 한 사람일 뿐이라고 말했다. 그리고 화려한
색채로 먼로를 그린 것이 상징적인 행위인지 어떤지에 관한 질문에 관심을 가졌
다. 그에게 모든 문제는 미에 관한 것이었고, 그녀는 아름다웠다. 그리고 어떤 것
이든 아름답다면 그 색채도 아름다웠다. 그것이 다였다. 그는 이것이 대체로 역사
가 이루어지는 방법이라고 말했다.

　작가는 마릴린 먼로의 대중적인 광고 그림을 작품의 주제로 선택했고, 겉으
로는 유사해 보이는 끝없는 초상화 연작이 뒤를 이었다. 이 연작은 캔버스에 실
크스크린이나 아크릴, 혹은 종이에 실크스크린으로 제작되었다. 작품의 주제인
여배우는 이미 며칠 전에 수면제 과다 복용으로 사망한 후였다. 그녀는 누군가에
게 전화로 도움을 청한 것이 분명해 보였지만 아무도 응답하지 않았다. 곧 그녀
의 사망에 관해 아주 어수선한 이야기들이 사람들의 입에 오르내렸고, 워홀은 마
치 그녀의 삶과 인격이 돈 냄새를 맡은 인기 작가들에 의해 비열한 방법으로 거래

커다란 전기의자
Big Electric Chair
1967년, 캔버스에 아크릴과 실크스크린, 137×186cm
취리히, 토마스 암만의 허락으로 실음

될 것을 인식한 것처럼 거의 영구적인 그녀의 그림을 그려 추도물을 만들어냈다. 이 작품은 현실을 반영하지는 않으며, 그 창의적인 가치는 거의 그 자체를 초월하는 현실에 있다. 워홀의 마릴린 작품은 호기심으로 끊임없이 무언가를 찾는 개인에게는 영향을 끼치지 않는다. 가면은 또한 보호를 의미한다. 광고 그림 자체가(그리고 오로지 이 그림만이) 워홀의 주제이다. 그러므로 먼로를 자살하지 못하게 막지 않았을 것이라는 그의 언급은 말 그대로 냉소적이지는 않다. 그가 이야기했듯이 모든 개인은 자신이 원하는 대로 행동할 수 있다. 그리고 만일 그것이 먼로를 행복하게 만들었다면, 그녀는 옳은 일을 한 것이다.

의문을 남기고 이승을 떠난 죽은 여배우의 얼굴을 그린 마릴린 먼로의 수많은 초상화를 시작으로, 워홀은 재난과 사고 작품들을 죽음 연작 속에 넣었다. 〈제트기에서 129명 사망〉(44쪽)은 이 같은 연작의 시작이었다. 비행기 추락과 자동차 사고(51 - 53쪽), 독살과 전기의자(59 - 61쪽)는 모두 그의 작품 주제로 사용되었다. 따라서 이 연작은 대체로 상업적인 시기부터 워홀의 작품에 표현된 '미국인의 삶의 방식'과는 정반대의 양상을 반영한다. 또한 그 작품들은 죽음에 대한 예술가의 독특한 취향을 보여준다. 워홀은 이미 그가 한 모든 것이 죽음과 연관되어 있다는 것을

전기의자
Electric Chair
1967년, 캔버스에 아크릴과 실크스크린, 137 × 185cm
잘츠부르크, 타도이스 로팍 갤러리

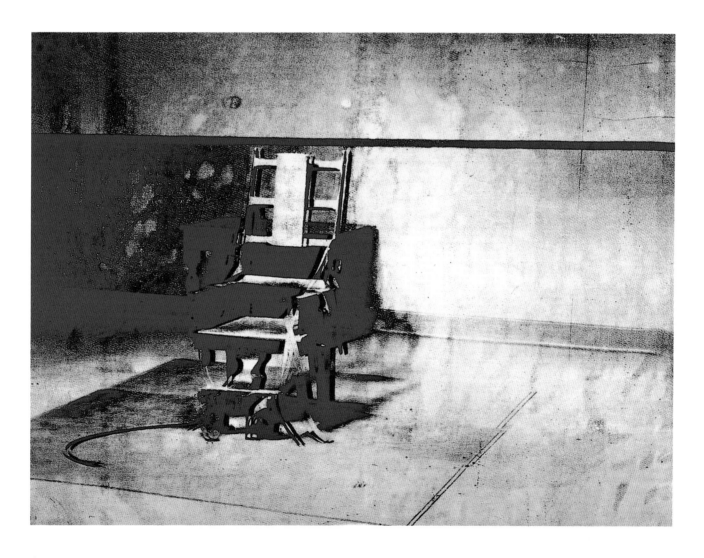

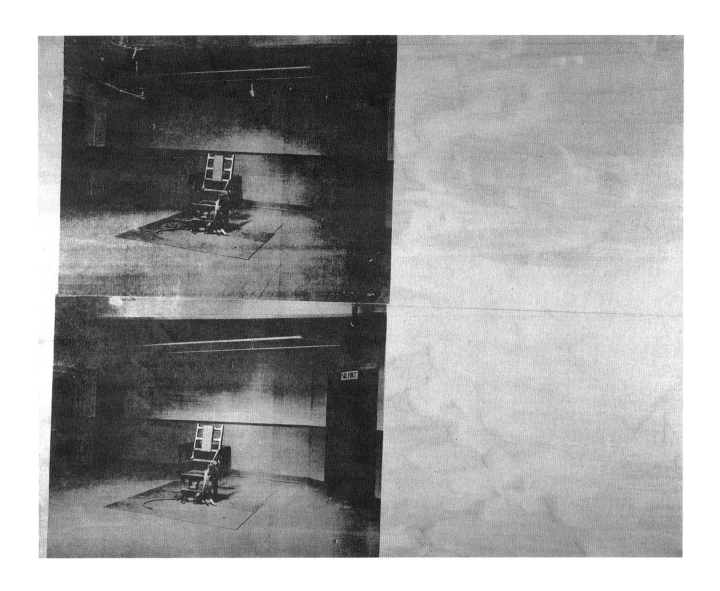

깨달았다고 말했는데, 이 진술은 종종 인용된다. 베르너 슈피스는 "워홀의 예술에서 중요한 것은 인쇄판을 익살스럽게 사용한 것이나 소비자의 태도에 대한 비판 혹은 무엇이든 쉽게 믿는 그의 특징적인 접근이 아니다. 중요한 것은 오히려 명백하게 우리를 누르고 있는 물질적인 것들의 끝없는 다양성을 넘어서려는 시도이다. 그것이 그가 스타들과 소비 생산품들을 통해 표현한 것이다. 이 작품은 먼로의 죽음에 관한 전설이 아니다. 먼로를 죽음으로 몰고 간 것은 이 대단한 입맞춤, 세계의 입맞춤, 워홀에게 불멸의 명성을 준 입맞춤이다. 입맞춤은 영원한 트레이드마크와 같은 먼로의 기능을 상징한다." 이 작품은 이러한 생각을 갖고 즐기도록 유혹하고 있다. 광고의 매력으로 끝임없이 조장되는 무제한의 소비 지출 습성은 그저 우리가 20세기의 끝을 향해 가고 있는 것처럼 풍족한 사회 속에 도사리고 있는 진정한 공포를 숨기고 있는 것인가? 우리는 물질적인 것을 얻기 위해 열광적으로 자신을 경쟁 속으로 던진다. 우리는 아주 격하게 죽음의 숙명에 관한 모든 것을 젖혀두고 필연의 운명, 화장품, 매혹적인 옷, 섹스어필, 영원한 젊음을 약속하는

두 개의 은색 재난
Double Silver Disaster
1963년, 캔버스에 실크스크린, 아크릴과 리퀴텍스,
106.5×132cm
개인 소장

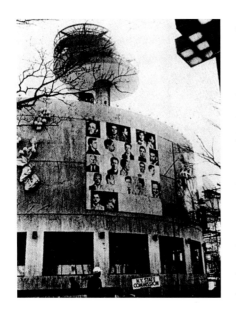

13인의 최고 현상 수배자
Thirteen Most Wanted Men
뉴욕 만국박람회, 뉴욕 전시관, 1964년

13인의 최고 현상 수배자
Thirteen Most Wanted Men
1964년, 덧칠함

모든 것, 영원불멸의 미, 영원한 삶을 잊을 수 있도록 도움을 받는다. 워홀은 마릴린 먼로를 그녀의 모든 광고 사진들로부터 영원한 젊음의 상징으로 살아 있을 수 있는 아이콘으로 돌려놓는 데 성공했다. 아이러니하게도, 같은 광고의 장면이 어쩌면 그녀가 목숨을 잃은 원인 중 하나일지도 모른다. 사람들에게 주어진 그림의 시각적인 이미지는 현실보다 강한 실제가 되었다. 사람들은 외모와 내면에 대한 환상을 그 이미지에 맞추었다. 그래서 미국에서는 살아 있을 때보다도 더 빛나고 건강하고 생기 있어 보이도록 죽은 사람에게 화장을 한다. 죽음에 의해 야기된 인위적인 신선함은 그가 1968년 6월 3일 당황한 페미니스트 발레리 솔라니스의 총에 맞기 이전부터 이미 워홀에게 큰 영향을 주었다. 이 암살 시도의 후유증 때문에 그는 남은 생애 동안 고통받았다. 워홀은 매우 복잡한 방법으로 믿을 수 없을 만큼 정확하게 사회를 묘사한 초상화가였다. 누구나 알고 있는 것처럼 그는 어떤 사실을 묘사하지는 않았지만 공동체의 갈망과 공포의 '내적 세계'와 같이 사실이 숨기고 있는 것을 그려냈다.

오늘날 캐딜락은 부와 행복의 상징일지도 모른다. 그러나 훗날 이것은 그저 불길한 죽음의 징조를 나타내는 쇠 쪼가리일 뿐일지도 모른다. 워홀이 단색의 자동차 그림을 그리기 시작한 것은 죽기 바로 전이었다. 그 이전의 작품에 표현된 자동차들은 폭력적이고 무감각한, 그리고 잔인한 죽음을 나타내는 도로 위의 상징이었다. 〈열아홉 번의 흰색 자동차 충돌〉(51쪽) 〈불타는 녹색 자동차 I〉(53쪽) 〈열 번의 오렌지색 자동차 충돌〉(52쪽) 〈구급차 참사〉는 단지 사고를 주제로 다룬 작품 중 몇 점일 뿐이다. 작가는 개개인의 죽음을 감정 없이 다루기 위해 신랄한 전율이 가미된 신문 사진을 이용했다. 그러나 빠르게 닳아 없어지거나 순식간에 소비되는 힘은 자명하게도 대체로 물건들은 금세 구식이 된다는 편견에서 비롯된 것은 아닐까? 완전히 복구 불가능한 사고들은 단지 그 과정만을 짧게 할 뿐이다. 그리고 만일 자동차의 주인이 사고에서 살아남았다면 그는 곧 새로운 탈것을 구할 것이다. 이 점에 주목한 작가는 이것을 비꼬지 않는다. 아주 가끔 죽음을 다룬 워홀의 작품들은 (다른 이들이 소비의 방탕 속으로 그들 자신을 던진 것처럼) 엠파이어스테이트 빌딩에서 몸을 던진 젊은 여인이나 깡통 참치를 먹은 후 식중독으로 사망한 여인 같은 사람들을 주인공으로 다루기도 한다. 이 점에서도 소비 행위와 죽음 사이의 연계가 발견된다. 그러나 대부분의 경우 죽음은 '비인격적인' 채로 남아 있다. 이전에 자동차였던 파편들의 더미가 관찰자의 상상력을 자극하는 것처럼, 전기의자는 그의 관심에 불을 지폈다. 죽음에 관한 그림들은 사람들에게 가까이 다가갈 수 없다. 그는 죽음 연작이 두 부분으로 구성되어 있다고 말했다. 첫 번째 부분은 이미 죽은 유명인들을 다루었고, 두 번째 부분은 누구도 전혀 들어본 적 없는 익명의 사람들을 다루었다. 어떤 점에서 그는 사람들이 엠파이어스테이트 빌딩에서 뛰어내린 소녀나 변질된 참치를 먹은 여인, 그리고 자동차 사고로 죽은 사람들에 관해 시간을 갖고 생각해야 한다고 느꼈다. 워홀은 그러한 익명의 사람들에게 연민을 느끼지는 않지만, 이름 없는 어떤 사람이 살해되면 사람들 사이에 그 이름 없는 어떤 이의 일상에 관한 소문이 퍼지고 결과적으로는 그가 진정한 관심을 받지 못한다고 말했다. 그래서 그는 만일 익명의 사람들에 대해 정상적인 생각을 할 수

없었던 사람들이 있다면 한 번 정도는 이 익명의 사람들을 친절하게 바라봐야 한다고 생각했다.

〈13인의 최고 현상 수배자〉 초상화(63 – 65쪽)는 죽음 연작과 같은 범주로 구분된다. 이 작품들은 신문 사진에서 차용한 것이 아니라 FBI 범죄 기록에 있는 '수배자' 전단이었다. 수감될 당시 찍힌 범죄자들의 사진 전단은 각각 인물의 정면과 측면을 찍은 것이며, 오랫동안 우체국이나 경찰서에 붙어 있었다. 1964년 뉴욕에서 열린 국제 박람회에 즈음하여 건축가 필립 존슨은 뉴욕주 전시관의 대형 벽화를 디자인하는 데 워홀을 임명했다(이즈음 그는 확실히 예술가로 자리 잡았다). 그는 범죄자들의 오래된 사진을 이용했고 정사각형의 에나멜 판 위에 배치했다. 388피트 길이의 정사각형 벽화는 전시관 외벽에 설치되었다. 수배자 대부분이 이탈리아 계통이었다는 점과 그들 중 대부분은 더 이상 수배자가 아니라는 점이 즉시 분노의 폭풍을 일으켰으며 심지어 주지사인 넬슨 록펠러도 분노했다. 주 정부는 이 작품이 소수 민족 집단 전체에 대한 인종 차별로 보일 것을 두려워했다. 워홀은 수배자 포스터를 떼어내고 유명하지 않은 국제 박람회 연출가의 얼굴을 대신 사용하자는 제안을 거절하고 은색 에어로졸 페인트를 벽화 전체에 뿌려버렸다(62쪽). 후에 그는 같은 주제를 캔버스에 연작 회화로 만들었다. 〈13인의 최고 현상 수배자〉는 인쇄한 사진 같은 효과를 내기 위해 실크스크린의 강조된 망점을 사용하여 신중하게 그렸다.

수배자들의 초상화는 마릴린 먼로의 초상화가 그랬던 것처럼 그의 죽음 연작

왼쪽과 오른쪽
최고 현상 수배자 6번(토마스 프란시스, 측면)
Most Wanted Man No. 6
(Thomas Francis, side)
최고 현상 수배자 6번(토마스 프란시스, 정면)
Most Wanted Man No. 6
(Thomas Francis, front)
1964년, 캔버스에 실크스크린, 각각 122×99cm
뮌헨글라트바흐, 압타이베르크 미술관

64쪽
최고 현상 수배자 11번(존 조지프 H., 측면)
Most Wanted Man No. 11
(John Joseph H., side)
1963년, 캔버스에 아크릴과 리퀴텍스, 실크스크린,
122×101.5cm
프랑크푸르트 현대미술관

65쪽
최고 현상 수배자 11번(존 조지프 H., 정면)
Most Wanted Man No. 11
(John Joseph H., front)
1963년, 캔버스에 아크릴과 리퀴텍스, 실크스크린,
122×101.5cm
프랑크푸르트 현대미술관

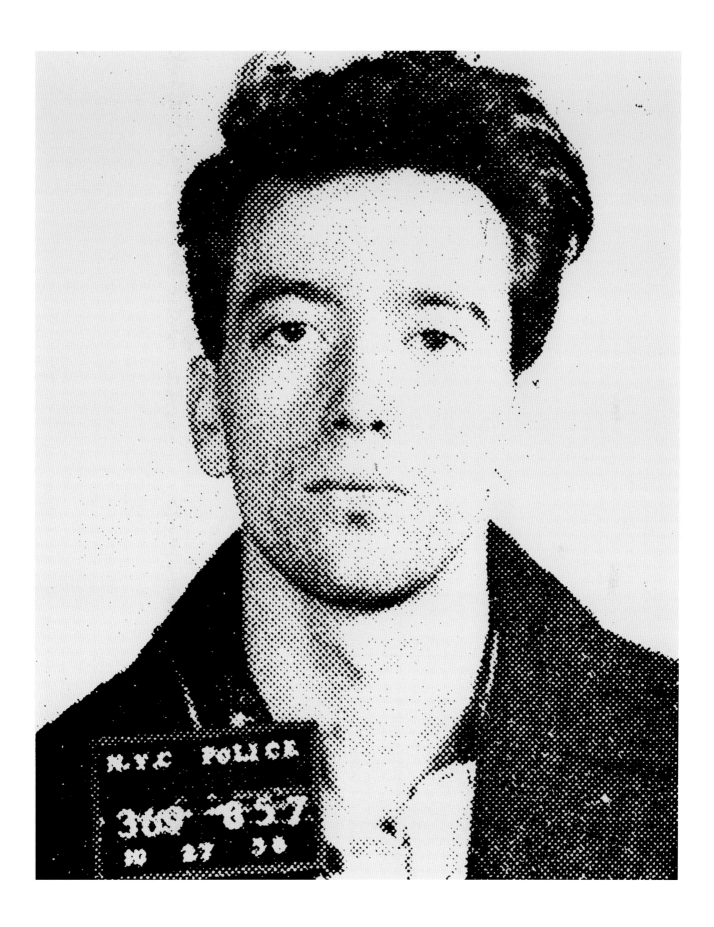

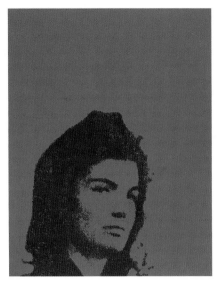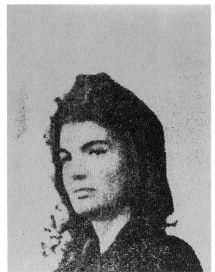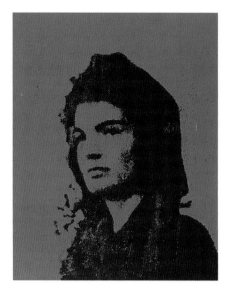

재키 3폭화
Jackie Triptych
1964년, 캔버스에 실크스크린, 세 개의 프레임
전체 53×124cm
쾰른, 루트비히 미술관

과 연결되어 있다. 그는 매우 많은 작품을 초상화로 제작했다. 그의 초상화 중 어떤 것들은 개인의 의뢰를 받아 만들어진 결과물이었고, 작가는 결코 그러한 의뢰들을 거만하게 거절한 적이 없었다. 의뢰받지 않은 대부분의 초상화는 특별한 행사나 주제에 대한 일시적인 관심에 의해 만들어진 것이다. 그러나 일반적으로 그의 모든 초상화의 공통점은 예술가, 수집가, 영화배우, 정치가, 그리고 범죄자와 같은 유명한 사람들을 묘사하고 있다는 점이다. 미디어를 의식하는 사회에서, 명성은 마치 그의 성공처럼 대체로 사회적 위신의 자연스러운 표식이다. 알 카포네는 생전에 고향인 시카고에서 가장 인기 있는 인물 중 하나였다. 한때 그는 가장 인기 있는 시민을 뽑는 투표에서 3위로 뽑힌 적도 있다. 결과는 수단을 정당화한다. 잠재된 사회 경향에 대한 워홀의 확실한 감성은 곤혹스러운 형상들로 이루어진 '동시대 갤러리'인 그의 초상화들 속에서 진화하는 전환점으로서 개인과 사회의 상징 모두를 가장 잘 드러낸다. 〈13인의 최고 현상 수배자〉를 제작하고 얼마 되지 않아, 워홀은 성공적으로 동시대에서 세계 예술계 최고의 명성을 얻은 단계에 이른 유일한 사람으로 자신의 위치를 확고히 했다.

재키 케네디가 암살당한 남편 존 F. 케네디 대통령의 관 옆에서 울고 있는 뉴스 사진은 어쩌면 암살 그 자체보다 미디어 세계에 더 많은 충격을 주었다. 앤디 워홀은 이것을 여러 버전으로 사용했다(66 - 68쪽). 그리고 적어도 다섯 개의 다른 사진을 주제로 사용했다. 프랑스 혈통의 작은 응석받이 부자 소녀 재키 케네디는 정치와 문화 사이의 국가적 화합의 희망으로 간주되었다. 그녀는 새로운 마담 드 스탈의 화신이 된 것처럼 보였다. 비탄에 빠진 미망인의 그림은 케네디 시대에 미국을 휩쓸던 자유와 변화의 분위기를 갑자기 파괴했다. 이 그림은 우리들이 가진 과거에 관한 견해가 비극적으로 바뀌어버렸음을 상징하게 되었다. 또한 워홀은 일상적이지 않은 방법으로 제작했던 몇몇 작품 중 하나에 재키 케네디를 이용했는데, 그것은 행복하게 웃고 있는 젊은 여인이 갑자기 비탄에 빠진 미망인으로 바뀌는 이야기체의 그림이다. '이전 - 이후'의 장치를 사용하여 성형 수술을 묘사한

67쪽
네 개의 재키
Four Jackies
1964년, 캔버스에 실크스크린, 102×81cm
개인 소장
출처 이미지: 사진작가 헨리 다우먼, 1963년

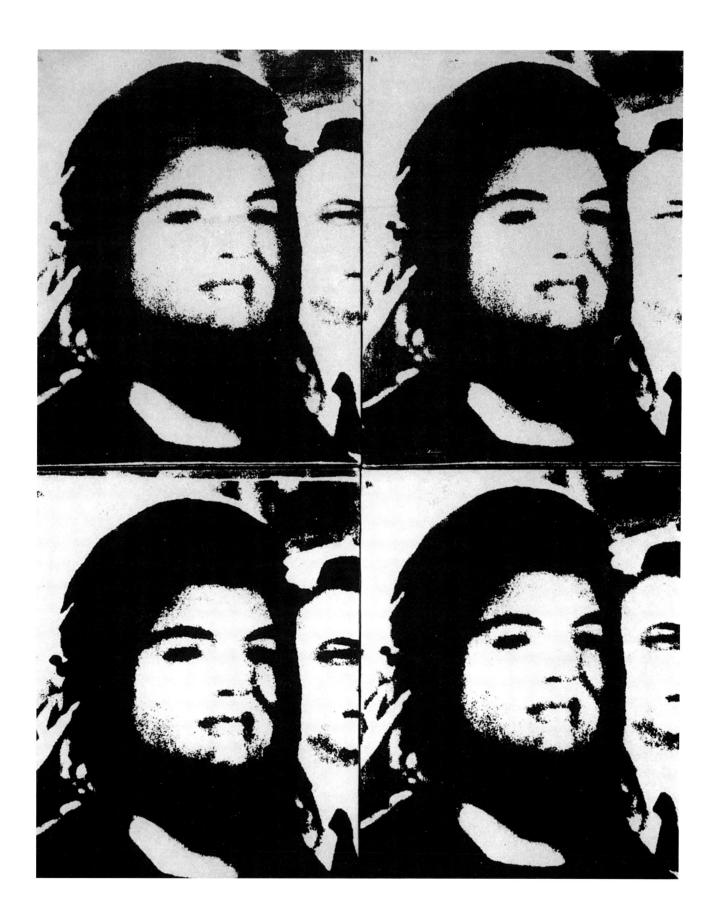

재키 III
Jackie III
1966년, 베이지 종이에 실크스크린, 114.3×89.2cm
에디션: 200장
『11명의 팝예술가 III』 포트폴리오에서 발췌
간행: 오리지널 에디션즈, 뉴욕

초기의 예외적인 작품과 같이, 그의 거의 모든 이전 기법들과 반대되는 장치를 사용한 이 작품 속에서 시간은 흘러간다. 일반적으로 워홀은 오로지 하나의 독립된 사진 이미지만을 사용했고 이미지를 나누거나 넓은 부분에 단색의 명암으로 변화를 주어 작품을 만들었다. 이러한 그림들 안에서 시간은 사실상 가만히 멈춰 선다. 그 작품들은 마치 어떤 순간을 잡으려 하는 것처럼 연속성 안에서 역설적으로, 시간 안에서 동시에 같은 순간들을 반복한다. 베르너 슈피스는 멈춰 선 시간을 만들어내려는 이와 같은 시도 뒤에 있는 삶의 잠재적인 공포를 이해했다. "심지어 모두 샘이라 불리는 그의 많은 고양이들도 그 같은 그림들과 조화를 이룬다. '나의 아파트는 4개의 층으로 되어 있다. 부엌이 있는 거실에 붙은 지하층에는 어머니가 많은 고양이들과 살고 있다. 그들은 모두 샘으로 불렸다.' 고양이들을 모두 샘이라 부른 것은 농담 그 이상이다. 사뮈엘 베케트가 소설『와트』에 드러낸 것처럼, 이것은 불행에 대한 계산된 보험의 문제를 보여준다. 이 소설에서 노트 씨의 망상은, 어느 날 문득 남은 음식으로 가득 찬 그의 접시를 핥아먹을 개가 사라지고 없을 수도 있다는 것이다. 그래서 노트 씨는 그저 이미 죽은 첫 번째 개를 대신할 수많은 개들을 돌보게 하려고 린치 가족을 붙들어둔다. 그리고 린치 가족이 만족스럽게 그들의 의무를 수행하지 않을 경우에 대비해 계속해서 또 다른 '행복한 린치 가족'을 부양했고 그리고 그들 뒤에 또 하나의 '행복한 린치 가족'을, 그리고 계속해서 무한한 린치 가족을 부양했다."

네 개의 틀 속의 웃음 띤, 그리고 비탄에 빠진 얼굴을 한 재키 케네디의 초상화는 행복의 일시적 본성을 지시한다. 끊임없는 반복을 구사함으로써, 워홀의 예술은 행복과 불행의 유일한 특성의 가치를 함께 떨어뜨렸다. 되풀이되는 반복은 고유한 주제의 예외적인 본성을 훼손하고 그 유일함은 반복의 효력에 의해서 해체된다. 그리고 윤곽을 잃고 흐릿해지며 영원한 매스미디어의 엄호에 의해 숨겨진 세계의 힘을 가져온다. 슈피스는 주제가 한도를 넘어섰다고 정직하게 말한다. "이 점에서 워홀의 반복 구조는 물건 자체와 그것들의 특질을 마모시킨다. 되풀이는 그림 전체를 좀먹는다. 좀 더 중요한 작품들에서 워홀은 반복의 황폐함과 과다 노출에 의한 감정의 파괴, 그리고 소비를 통한 즐거움을 잡아냈다."

69쪽
원자 폭탄
Atomic Bomb
1965년, 캔버스에 아크릴과 리퀴텍스, 실크스크린,
264×204.5cm
개인 소장

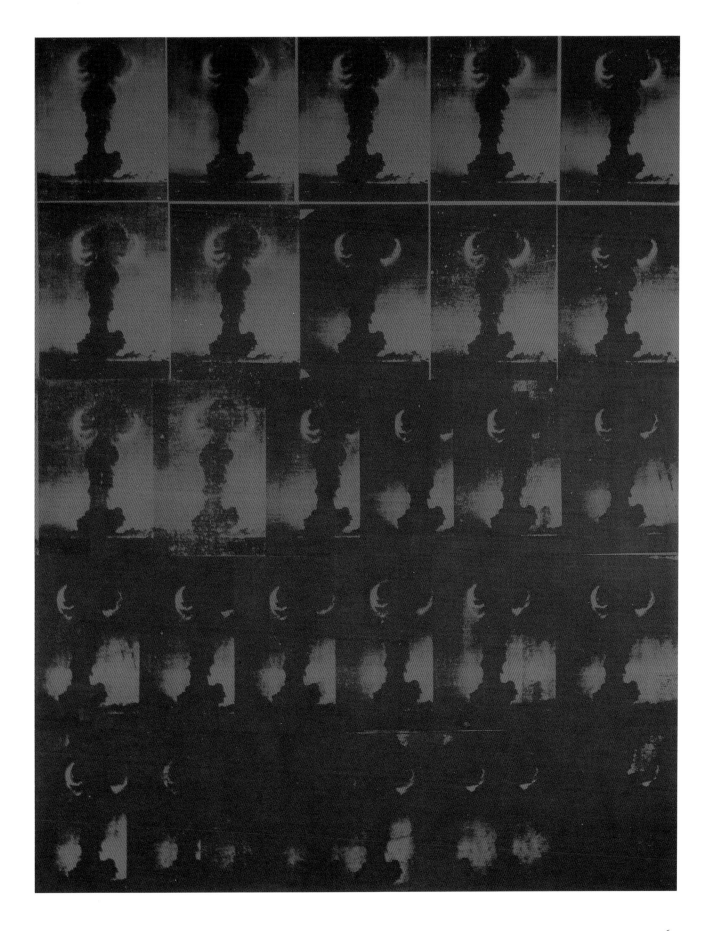

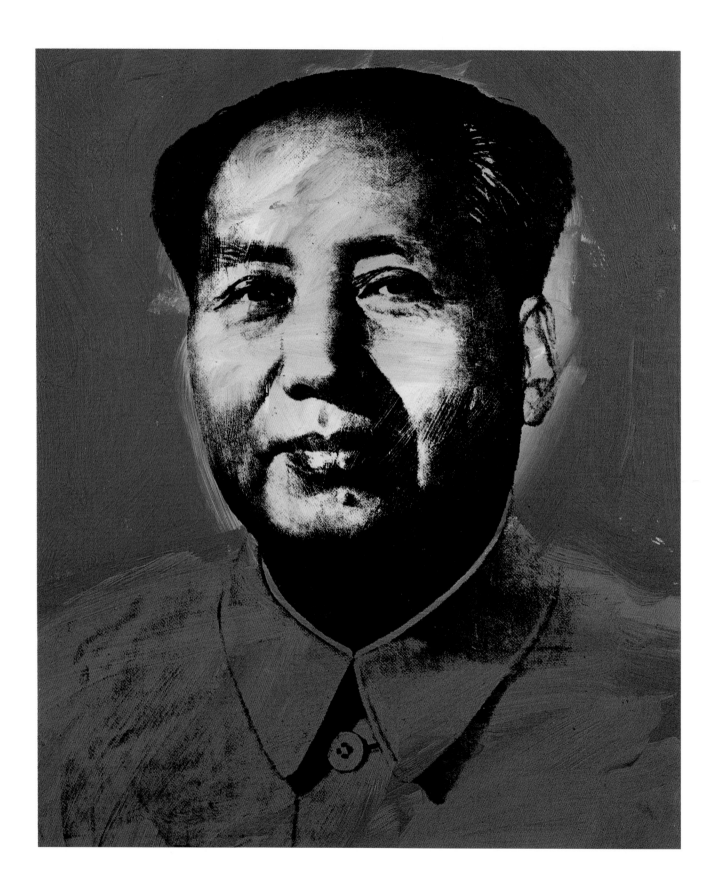

실험적인 영화 제작자에서
부유한 수집가로

1963년 나무로 만들기는 했지만 실제 비누 회사의 포장과 너무도 똑같이 닮은 브릴로 상자들(34 – 39쪽)이 날카로운 비평을 받기 이전부터, 그리고 벽화 〈13인의 최고 현상 수배자〉(62 – 65쪽)가 대중적인 충격을 일으키기 이전에, 워홀은 훌륭한 카메라와 테이프 녹음기를 가지고 있었다. 같은 해에 그는 47번가로 이사를 했고, 1964년 11월 마침내 레오 카스텔리는 그와 로버트 라우센버그를 위한 첫 번째 전시회를 조직했다. 이 전시회를 위해서 워홀은 이미 1월에 파리의 일리나 소너벤드 갤러리에서 선보였던 '꽃' 연작을 전시하기로 결정했다(42, 72 – 74쪽). "르누아르와 그 외 다른 이유 때문에 나는 프랑스인들이 꽃을 좋아할 것이라고 생각했다"라고 워홀은 말했다. 제러드 말랑가는 워홀이 식물학 카탈로그 속에서 사진을 우연히 발견했고, 그에게 그 사진을 실크스크린으로 찍어내자고 이야기했다고 말했다. 자신의 양귀비 꽃 사진을 알아본 한 여성은 워홀이 사진을 사용한 것에 대해 보상을 해야 한다고 생각했다. 말랑가는 그녀의 의중을 알아챌 수 있었다고 말했다. 그 문제가 완전히 마무리되기까지는 몇 년의 시간이 걸렸다. 워홀은 아마추어 사진가의 작품을 도용했고, 자신의 예술적 신념과 시각적 현실성을 구현하려는 아마추어 사진가의 태도 사이의 밀접한 연관성을 (우연히?) 폭로했다. 거의 모든 것이 가치 있게 묘사되어 있었고, 모든 것이 이용 가능했다. 이것은 관객들이 알려지지 않은 아마추어의 작품보다 유명한 예술가의 작업을 본능적으로 좋아한다는 사실에 대한 충분한 근거가 된다. 그의 집이 된 47번가의 팩토리에 갑자기 한 여인이 나타나 마릴린 먼로의 초상화를 겨냥해 권총을 쏘았다. 워홀은 사람들 속에서 인생을 즐겼다. 그리고 그 사람들은 점차 그의 아파트에 자리를 잡았다. 어떤 사람들은 그저 잠시 머물렀고 또 어떤 이들은 가지각색의 임무에 관여하면서 그곳에서 살았다. 이 사람들은 각기 다른 사회적 배경을 가진 젊은이들로서, 규칙과 체제를 싫어한다는 것 하나로 뭉친 집단이었다. 흥분한 동성애자, 레즈비언, 예술가, 영화 제작자, 학생, 배우, 시인 같은 이 창조적인 사람들과 호기심으로 가득 찬 산만한 사람들의 집합소인 그곳에서 착상은 마치 온실 속 토마토처럼 샘솟았다. 그들은 열심히 일했다. 팩토리의 생산력은 막대했다. 마치 벌이 꿀을 빨듯이

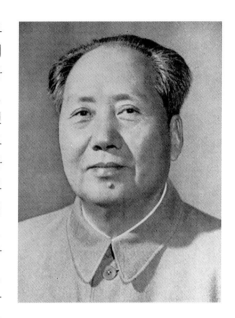

마오쩌둥의 공식 사진

70쪽
마오
Mao
1973년, 캔버스에 합성 폴리머 물감과 실크스크린 잉크, 90.2×71.8cm
개인 소장

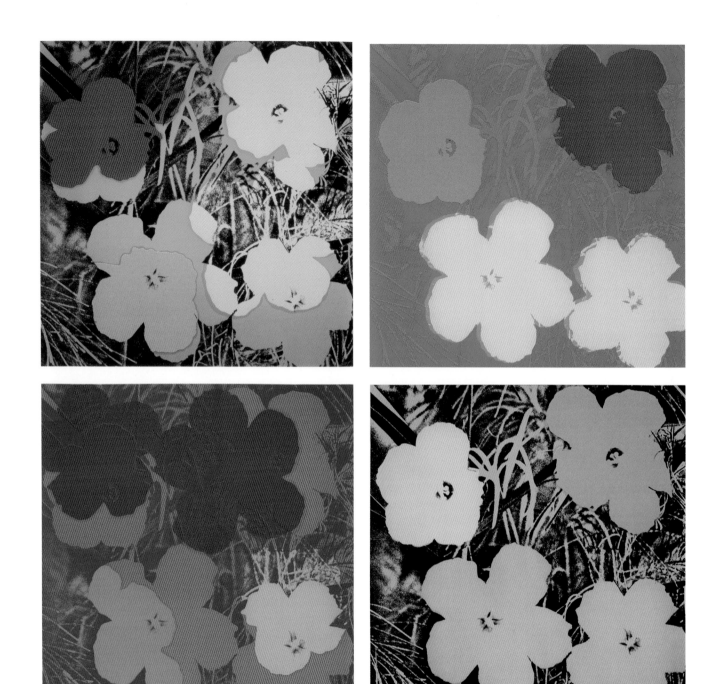

72-74쪽
꽃
Flowers
1970년, 10장의 실크스크린 판화 포트폴리오.
91.5×91.5cm
250장의 작가 소장용 에디션
스탬프로 번호를 찍고 뒷면에 볼펜으로 서명했으며,
A에서 Z까지 표시되어 있음
간행: 팩토리 애디션즈

워홀은 그들의 생각을 흡수했고 다양한 재능에 자극받았다. 팩토리의 사람들은 정확하게 정해진 일을 하고 있었지만, 워홀이 생각을 생산의 가치로 발전시킬 때 그는 그의 "소년 소녀들" 마음대로 하도록 내버려두었다.

그러나 팩토리는 진정한 의미의 공장은 아니었고 더욱이 공업적인 기업도 아니었다. 좀 더 정확히 말하자면 베로키오, 레오나르도, 크라나흐, 티치아노, 루벤스 혹은 렘브란트와 같은 예술가들의 작업실과 비교될 수 있다. 대가의 명확한 승인을 얻지 못한 것은 아무것도 작업실 문밖으로 나가지 못했다. 워홀은 이 이상한 인물들의 집단을 매혹하고 자극했으며, 역으로 그들은 달리 더 나은 용어가 없어

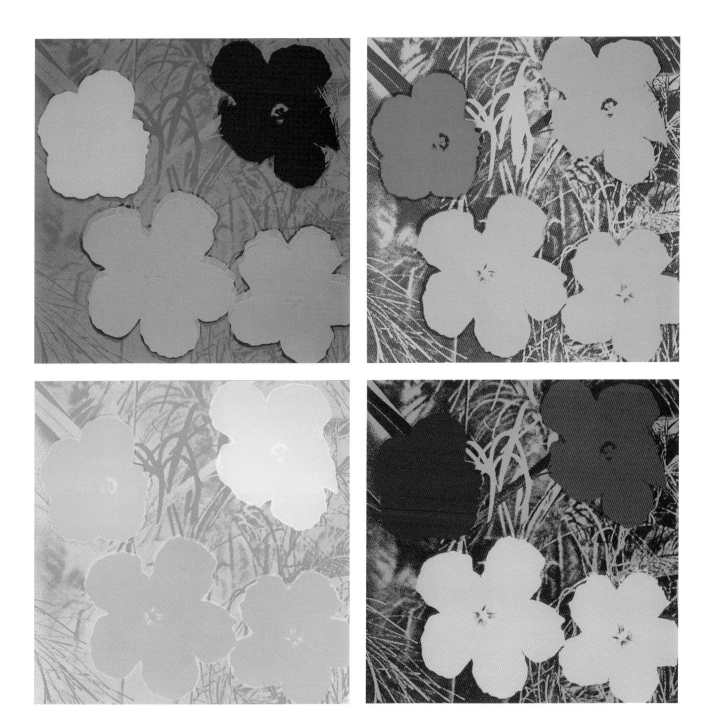

'시대의 정신'이라고 정의할 수밖에 없는 어떤 것의 수용자이자 전달자 역할을 했다. 이 집단의 도움으로 그는 주변 세계에서 어떤 일이 일어나고 있는지를 느낄 수 있었고, 유행 경향의 추이에 예민하게 반응할 수 있었다. 게다가 곧 팩토리는 살아 있는 예술 현장의 중심이 되었으며 특히 미술계 사람들에게 그렇게 알려졌다. "유명인들은 끝없이 진행되는 파티를 엿보려고 작업실에 들르기 시작했다. 케루악, 긴스버그, 폰다와 호퍼, 바넷 뉴먼, 주디 갈런드, 롤링 스톤스도 있었다. 벨벳 언더그라운드는 다락방 한구석에서 연습을 시작했다. 우리가 혼합 매체 로드쇼와 1963년 대륙 횡단을 시작하기 바로 전이었다." 팩토리를 방문한 사람들은 작

"도쿄에서 가장 아름다운 것은 맥도널드이다. 스톡홀름에서 가장 아름다운 것은 맥도널드이다. 피렌체에서 가장 아름다운 것은 맥도널드이다. 아직 베이징과 모스크바에는 어떤 아름다운 것도 없다."
—앤디 워홀

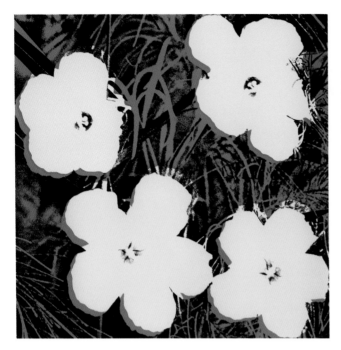
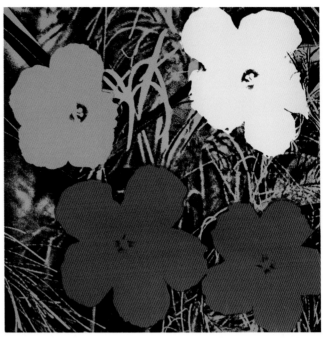

업실의 엄청난 근면성과 배경에서 한 예술가가 외관상의 무질서를 통제하며 관리하는 모습에 깜짝 놀랐다. 그의 영화에 등장하는 스타들은 팩토리의 동료 중에서 선택되었다. 그들 중 어느 누구도 카메라 앞에서 연기를 공부한 적이 없었고, 실제로 그들은 연기 학교 교육이 필요하지 않았다. 초기 워홀의 영화는 대체로 아주 간단한 진행 방식과 사건에 집중했다. 6시간 분량의 '수면'(1963)은 그의 영화 데뷔작이다. 이 작품은 잠자는 남자 몸의 각 부분을 천천히 움직이는 카메라를 통해 보여준다. 실제로 이 영화는 약 20분 분량만을 찍은 것이고 나머지 부분은 첫 번째 장면을 반복한 것이다. 그는 실크스크린 작품의 기법을 반복 사용했다. '엠파이어'(1964)는 8시간 동안 타임 – 라이프 빌딩 44층에서 촬영한 맨해튼의 자랑 엠파이어스테이트 빌딩의 전망을 상연한다. 워홀은 이 영화의 카메라맨으로 조너스 메카스를 선택했다. 그는 워홀이 이미 가지고 있던 오리콘 카메라를 다룰 줄 알았기 때문이었다. 헨리 겔드잴러의 초상 영화는 100분 동안 시가를 피우는 미술 전문가의 행동을 보여준다. 워홀은 정지된 물체들을 주제로 만든 그의 초창기 영화들이 관객들이 서로를 알아가는 데 도움이 되리라고 기대하지 않는다고 말했다. 그가 언급한 것처럼, 극장 안에 앉아 있는 사람들은 일반적으로 환상의 세계 속에 있는 자신을 찾고, 만일 자신을 방해하는 어떤 것을 본다면 십중팔구 자신 옆에 앉아 있는 사람 쪽으로 돌아볼 것이다. 이런 식으로 그는 영화가 누구나 그저 그곳에 앉아 있어야만 하는 연극이나 콘서트보다는 편해야 한다는 것을 발견했다. 워홀은 영화보다는 오히려 TV를 통해서 이 같은 편안함을 성취할 수 있다고 생각했다. 그는 다른 영화가 아닌 그의 영화를 보는 동안은 누구든 먹거나 마시고 담배를 피우고 기침하고 눈길을 돌리고 뒤돌아보고 모든 것이 아직도 그곳에 있다는 것을 확인하는 등의 행위를 해야 한다고 주장했다.

사실상 이미지나 초점의 전환이 드물거나 아예 없는, 편집이 되지 않은 따분

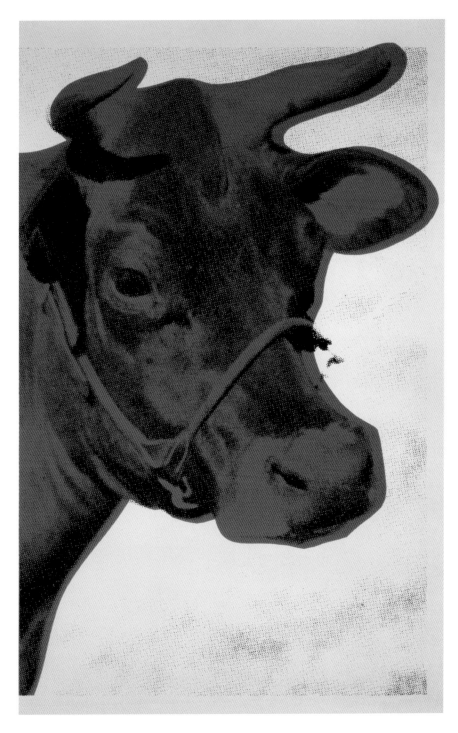

소
Cow
1966년, 벽지에 스크린 인쇄, 115.5×75.5cm
에디션 제한 없음
간행: 레오 카스텔리

하게 긴 장면들로 만들어진 그의 영화는 이야기체 할리우드 영화의 관례를 뒤집어놓았다. 영상과 음향을 동시에 저장할 수 있는 오리콘 카메라의 사용은 누구든 날카로운 대사 대신에 목적 없는 이야기나 하루하루의 삶 속에서 무의미한 문장들과 마주칠 수 있다는 것을 의미했다. 아마추어의 패닝 움직임과 같은 엉성한 카메라의 움직임과 서투른 음향의 사용처럼 영화를 제작하는 어떤 원칙도 없었고 워홀은 아무런 저지도 하지 않았다. 말할 필요도 없이 그의 영화의 주제는 평범함이었다. 그의 영화에 등장하는 '스타'들은 (깨어 있거나 엠파이어스테이트 빌딩처럼 유리나

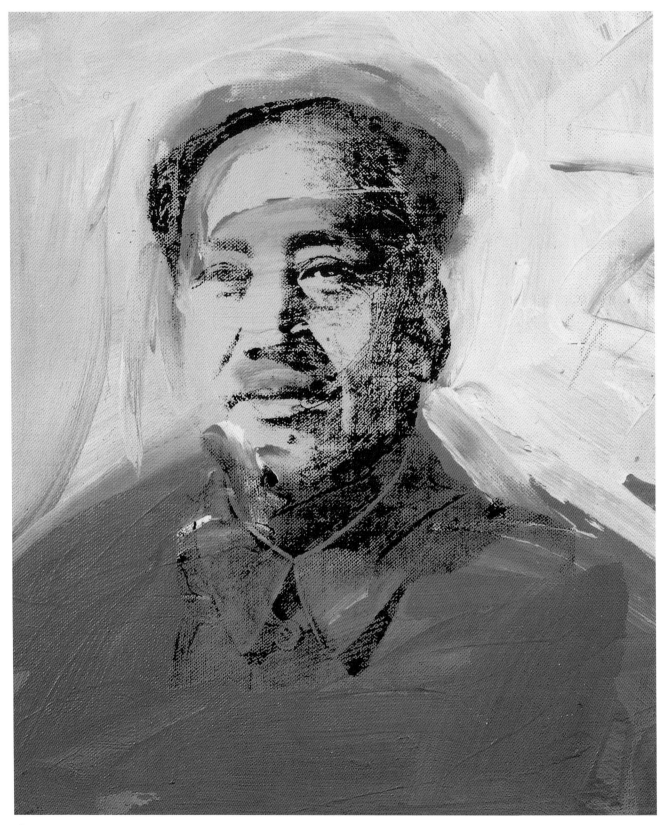

마오
Mao
1972년, 캔버스에 실크스크린과 유채, 128×107cm
개인 소장

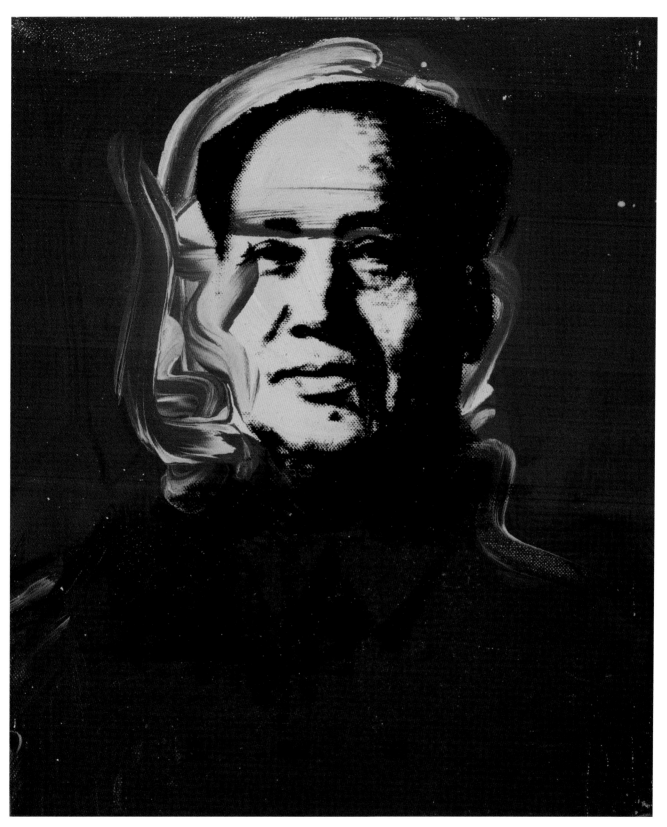

마오
Mao
1973년, 종이에 합성 폴리머 물감과 실크스크린 잉크,
30.5×25.5cm, 개인 소장

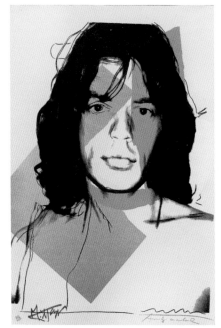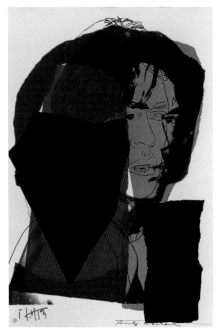
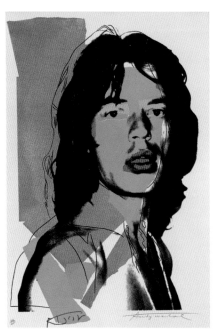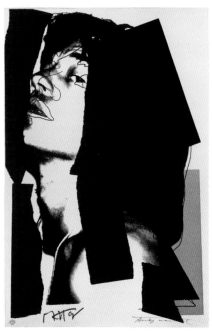

"유명한 록 스타가 수백만 장의 레코드를
팔았다고 하더라도 만일 그가 형편없는 영화를
만들었다면, 그리고 그것이 형편없다고
이리저리 소문이 떠돈다면, 그를 잊어버려라."
—앤디 워홀

믹 재거
Mick Jagger
1975년, 10개의 실크스크린 판화 포트폴리오.
110.5×73.7cm
펠트펜으로 번호를 매기고 서명한 에디션 250
간행: 시버드 홀딩 주식회사

콘크리트로 만들어지지 않았다면) 마치 아마추어 연기자처럼 과장된 몸짓으로 연기했다.
그러나 이것은 어느 정도는 전문가적인 기질의 부족과 부분적으로 계획적이고 지
각 있는, 양식적인 장치를 사용하기 위해서 겉으로만 서툴게 보이게 한 것이었다.
이 방법은 그의 작업을 아주 빠르고 신선하게 만들었다. 만일 어떤 영화 팬들이
이 영화에 완전히 집중하고 몰입한다면, 믿을 수 없을 만큼 힘 있는 효과를 느끼
게 될 것이다. 워홀은 아무 의미 없이 하찮은 것들을 제시하면서, 관객들을 목적
과 구속의 실제 세계로부터 밖으로 데리고 갔고 의식이 있는 동안에도 무아경의
접경에 있는 듯한 분위기를 유도했다. 워홀의 영화들은 할리우드 영화가 지닌 이
야기체의 전통적 배경의 진부한 드라마에서 보이는 것과는 대조적인 폭발적인 효

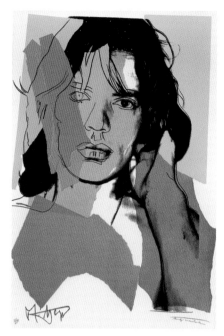 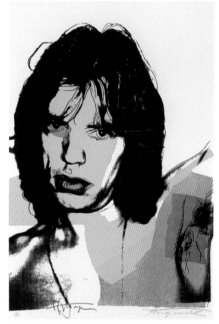 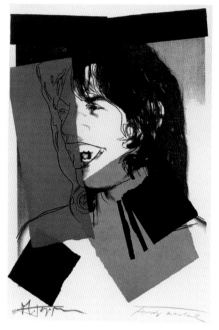

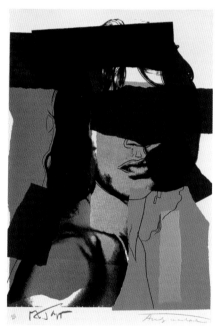 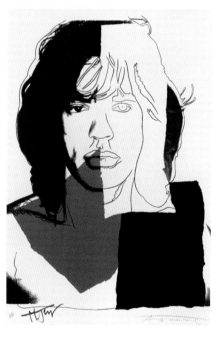 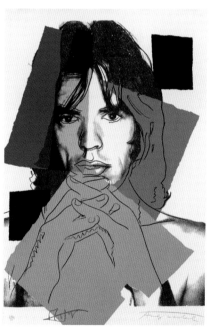

과를 만들어냈고 생명력이 있었다. 워홀은 의식적으로 모든 규칙을 무시하면서,
그 규칙들이 명백하게 생생한 현실성으로만 채워진 빈 껍질이라는 것을 폭로했다.
그럼에도 그의 영화들은 전통적인 영화 없이는 할리우드 영화보다 우월하다고 주
장할 수 없다. 그 우월함은 할리우드의 신화로부터 만들어진 할리우드식 접근 및
이익과는 대조적인 고찰을 통해 형성되었다. 워홀의 영화들은 모든 실험 영화가
자체의 모순과 불완전함 속에서 현실을 기록할 때 생겨나는 끊임없이 생생한 특
징에 대한 해석이다. 할리우드 영화와는 대조적으로, 실험 영화인들의 전문가적
기질은 현실성 그 자체보다 더 실제적인 현실성의 반영을 목표로 한다. 따라서 워
홀의 '스타들'은 캘리포니아 영화 세계의 스타들과는 뚜렷한 대조를 보인다. 심지

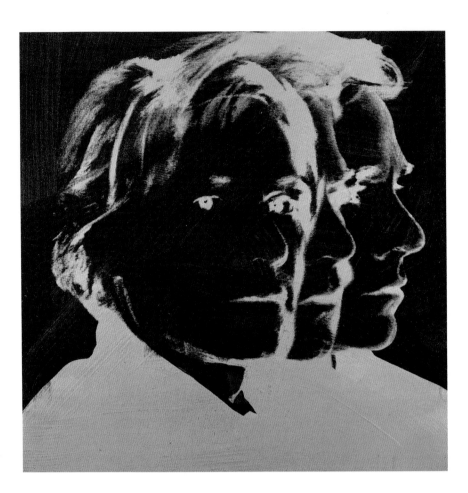

자화상
Self - Portrait
1978년, 캔버스에 아크릴과 실크스크린, 106×106cm
잘츠부르크, 타도이스 로팍 갤러리

어 워홀은 상영되고 있는 영화의 바로 옆이나 혹은 바로 위쪽에 또 다른 영화를 영사하는 색다른 방식을 사용함으로써 관객들을 명상적인 관람 자세 밖으로 끌어내고 그의 영화 속으로 몰입하게 했다. 역설적으로 그는 할리우드 영화와의 연계를 바탕으로 기교를 한층 더 숙달시켰다.

첫 번째 상업적인 성공을 거둔 작품은 다섯 개의 에피소드로 구성된 파노라마 영화 '첼시의 소녀들'(1966)이었다. 주목할 만한 장면이 많았지만 관심의 초점은 주로 예술가와 작가, 음악가들이 방문했던 첼시 호텔이었다. 롤런드 타벨이 '하노이의 한나(중국의 여왕)' 장(章)의 각본 초안을 썼고 다른 장(章)들은 팩토리의 '슈퍼스타들'이 그들 특유의 유머와 솔직함을 담아 즉흥적으로 쓴 것이다. 조너스 메카스는 다음과 같은 말로 그 효과를 묘사했다. 당신은 서두름 없이 워홀의 영화를 본다. 맨 처음부터 그의 영화는 관객이 서두르지 않아도 되도록 한다. 카메라는 한 지점에서 거의 움직이지 않는다. 마치 영화 속의 물체들보다 더 아름답거나 중요한 것은 없는 것처럼 카메라는 영화의 주제에 집중한 채로 있다. 우리는 우리가 습관적으로 보는 것보다 더 오랫동안 관찰할 수 있다. 그래서 이것은 관람자들에게 마음을 깨끗이 비울 기회를 준다. 우리는 머리카락이 잘릴 때 어떤 일이 벌어지는지 혹은 누군가 어떻게 먹는지와 같이 우리가 실제로는 결코 본 적이 없는 것들을 이해하기 시작한다. 비록 우리가 머리카락을 자르거나 음식을 먹어왔다고 하더라도, 우리는 머리카락을 자르거나 음식을 먹는 행위를 결코 확실하게 인식할 수 없

다. 우리 주변에 있는 전체적인 현실은 갑자기 새로운 방법으로 흥미로운 것이 되고 우리는 모든 것이 새로운 방법으로 필름에 담겨야만 한다는 것을 느낀다. '첼시의 소녀들' 이후 워홀은 조수 폴 모리세이에게 점차 영화 작업을 넘겨주었다. 팩토리에서 제작된 영화들은 좀 더 전문적인 영화가 되었고 동시에 점차 이야기체 영화가 지닌 미학적 패턴을 차용하면서 많은 부분 형식적인 것이 되었다. 그런 까닭에 '섬광'(1968), '쓰레기'(1969)와 같은 작품들은 대단한 흥행을 거두었다.

　앤디 워홀의 영화 기법은 프레임 내에서 동일한 사진적 객체들이 반복된다는 점에서 반복적인 요소를 사용한 그의 판화 작품과 연결되어 있다. 영화 제작도 같은 기법이다. '움직이는' 그림은 각각 일정한 수의 프레임으로 구성되어 있다. 이것들이 필름 감개에서 풀리면서 각각의 다른 프레임들 속으로 녹아들고 그것이 인간의 눈에 움직임을 만든다. 워홀은 특히 정적인 사물이나 거의 움직임이 없는 사람들에게 카메라의 초점을 맞출 때, 캔버스 위의 정적인 그림보다도 아주 높은 수준의 반복 횟수에 도달할 수 있는 이러한 기법에서 가능성을 보았다. 그러나 이때부터 반복 효과의 생리적인 상태는 바뀌게 된다. 영화 안에 고정된 순간들은 더

검정 위의 검정 회고적인 반전 연작
Black on Black Retrospective Reversal Series
1979년, 캔버스에 아크릴과 질산은 사진.
195.5 × 241.3cm
취리히, 비쇼프베르거 갤러리의 허락으로 실음

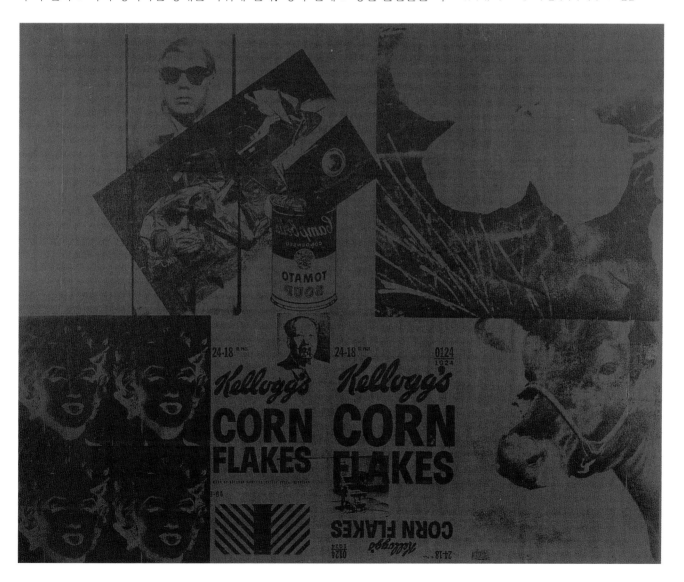

욱 더 강하게 나타나고 지속되었으며, 어떤 방식으로도 가치가 사라지지 않았다. 슈피스에 따르면 워홀의 판화 작품은 삶의 공포의 결과였지만, 파우스트의 욕구가 쏜살같은 순간을 붙잡기 위해 마법을 불러내는 것처럼 그의 영화들은 죽음의 비밀스러운 공포를 분명히 보여준다. 역설적으로 보이지만 앤디 워홀의 예술 안에서 삶의 공포와 죽음의 공포는 기본적인 두 감정으로서 서로를 보완한다. 그리고 그것들은 그의 삶과 예술 신념의 기초가 되었다. 1968년 6월 3일 실제로 워홀을 암살하려는 시도가 일어났다. 발레리 솔라니스(S.C.U.M.(남자를 괴멸하기 위한 단체)의 유일한 대표자)가 워홀을 쏘려고 시도했다. 두 발의 총탄이 그의 폐와 위, 간 그리고 목을 관통했고, 응급 수술 뒤 그는 두 달간을 병원에서 보냈다. 우연히 같은 방에 있었던 평론가 마리오 아마야도 엉덩이에 총을 맞았다. "나는 항상 미치광이들이 무언가를 하는 것을 걱정했다. 그들은 이미 저지른 일을 전혀 기억하지 못하고, 몇 년이 지난 후에 또다시 똑같은 일을 되풀이할 것이다. 그리고 그들이 저지른 일이 완전히 새로운 것이라고 생각할 것이다. 나는 1968년에 총에 맞았고 그래

정물
Still Life
1976년, 캔버스에 아크릴과 실크스크린, 183 × 208cm
뉴욕, 레오 카스텔리 갤러리

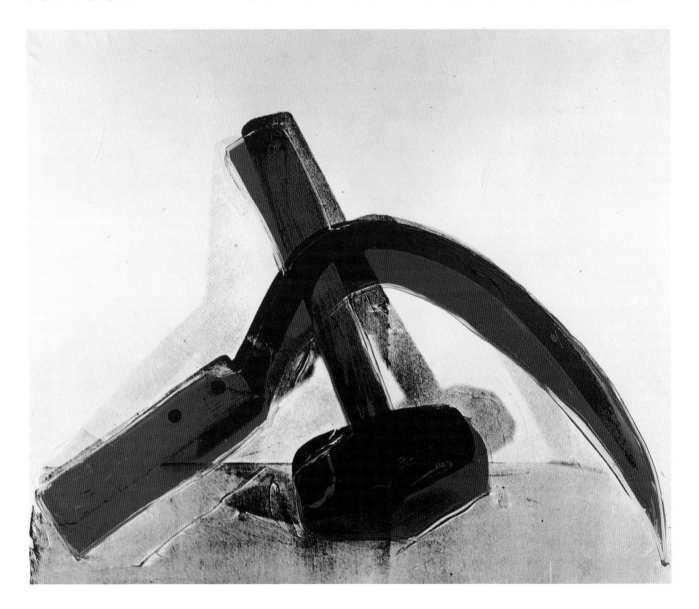

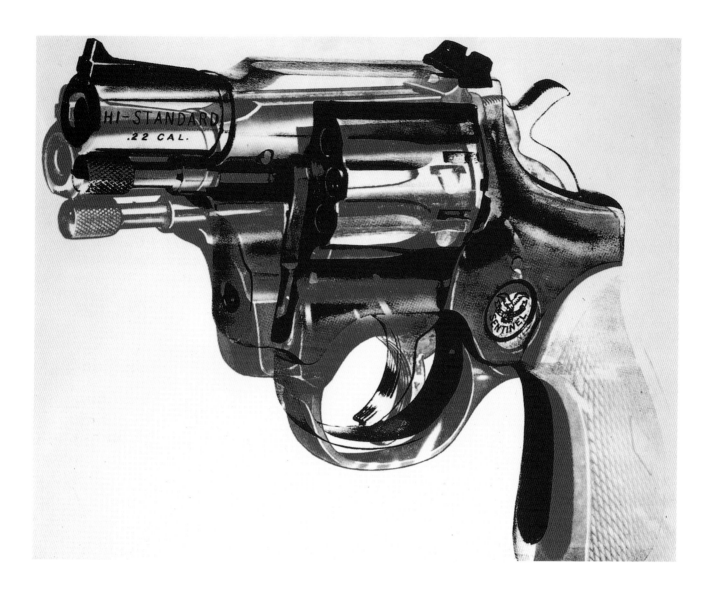

서 그것은 1968년 버전이다. 후에 나는 생각했다. '어떤 사람이 나를 쏴서 1970년
판 개작을 만들길 원하지 않을까?' 그래서 그 사람은 또 다른 종류의 팬이 된다.'(워
홀) 스타의 위험에 관한 정확하고 놀랄 만한 통찰은 그 자신이 살아남아야 할 필요
가 있는 세계 속에 드러난다. "나는 죽을 때까지 사진 찍혔다!"라고 한 마를렌
디트리히의 말이 우리의 마음에 울려 퍼진다. 존 레논의 경우처럼 대개 은유적
인 '죽음'은 육체적인 죽음보다는 명성의 결과이다. 스타란 눈으로 볼 수 있는 것
이 아닌 사람의 꿈과 갈망의 존재가 아닐까?

　　폴 모리세이가 팩토리의 영화 생산을 맡고 있는 동안, 워홀은 락 밴드 벨벳 언
더그라운드와 강도 높은 작업을 시작했다. 그들은 함께 음악과 춤, 조명, 슬라이
드, 그리고 영화 상영, 가수이자 배우이며 패션모델인 독일인 니코가 출현하는 멀
티미디어 쇼를 제작했다. 같은 해 레오 카스텔리 갤러리에서는 워홀의 '양식화된'
예술의 마지막 전시회가 열렸다. 그는 장식된 그림이 하나의 모티프로 끊임없이
반복되는 〈소〉(75쪽)로 벽을 도배했고, 은색의 날아다니는 풍선 쿠션 조각 〈은색 베
개〉는 공중을 날아다녔다. 1967년 그는 포트폴리오 속에 10장으로 정리된 실크스

권총
Gun
1982년, 캔버스에 실크스크린, 178×229cm
뉴욕, 레오 카스텔리 갤러리

84쪽
미국 달러 표시
U. S. Dollar Sign
1982년, 캔버스에 실크스크린, 220×178cm
뉴욕, 레오 카스텔리 갤러리

85쪽
앵무새
Parrot
1984년, 캔버스에 실크스크린, 25.5×20.5cm
개인 소장

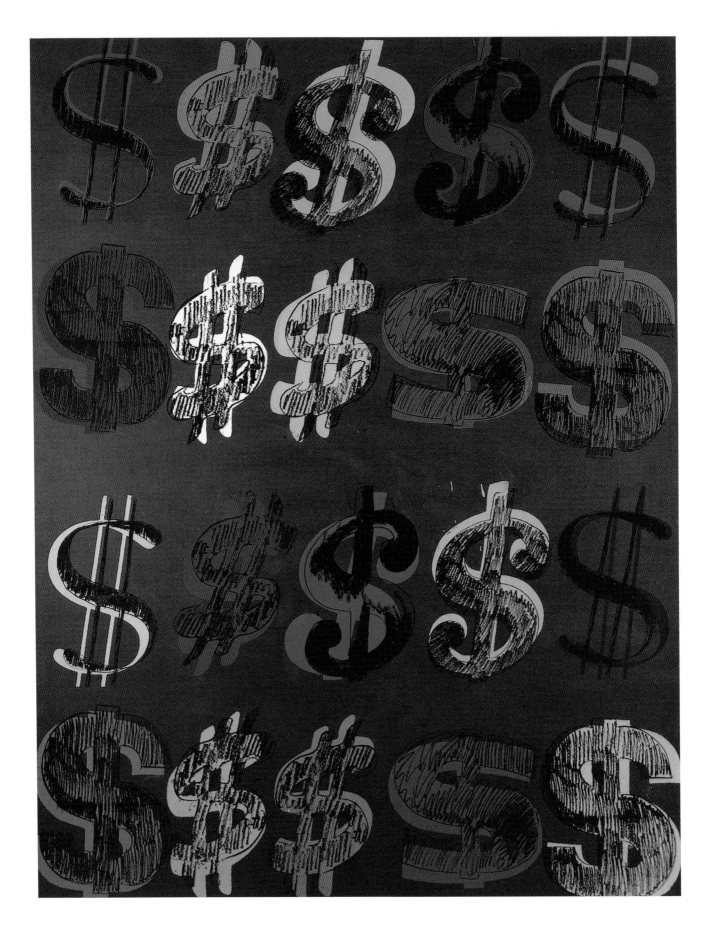

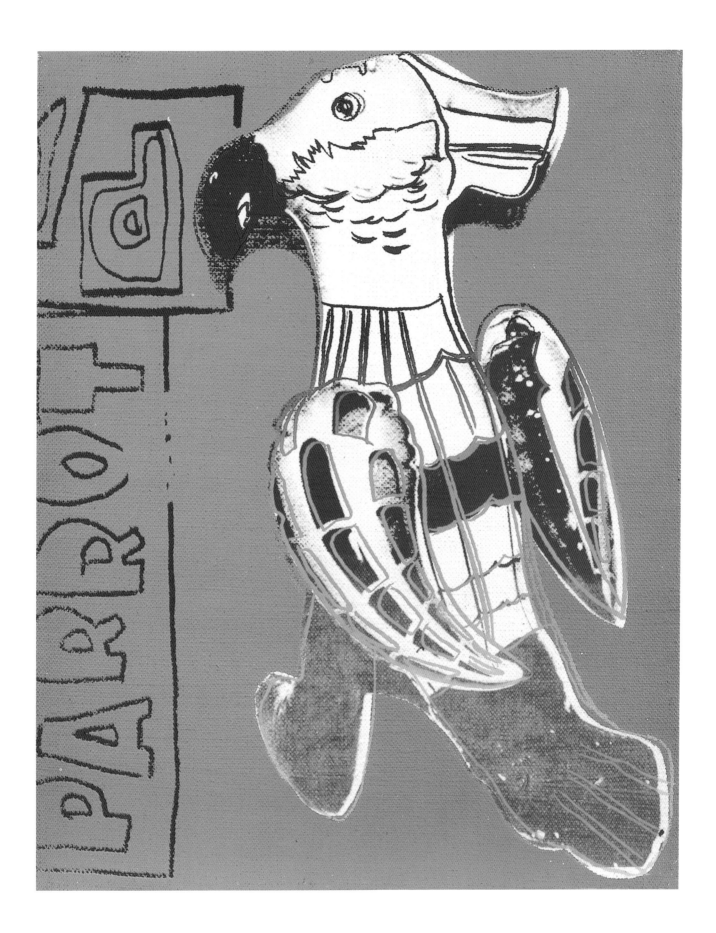

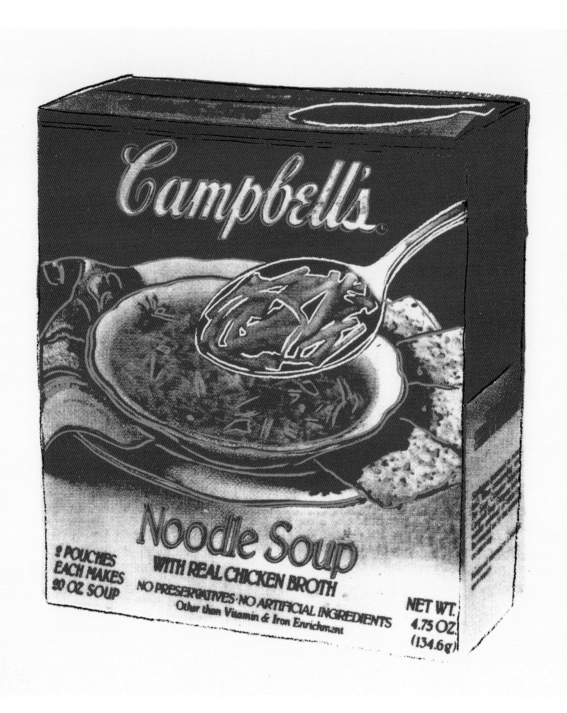

캠벨 국수 수프
Campbell's Noodle Soup
1986년, 캔버스에 실크스크린, 35×35cm
잘츠부르크, 타도이스 로팍 갤러리

크린 판화 연작 마릴린 먼로를 제작하여 그녀에게 감사를 표했고, 여섯 개의 자화 상을 전시했다. 1년 후 그는 팩토리에서 제러드 말랑가와 벌인 토론과 소리를 24 시간 동안 녹음한 것을 정확히 번역한 일기『앤디 워홀 - 제러드 말랑가 몬스터 이 슈』와 소설『A』를 간행했다. 그의 놀랄 만한 예술적인 범위는 무대의 세트 디자인 도 포함한다. 〈구름〉은 1970년 머스 컨닝엄이 안무한 발레 '레인포리스트'를 위해 만들어졌다. 존 윌콕은 새로운 잡지를 간행하자고 워홀을 설득했고, 「인터/뷰」지 는 워홀 세계의 가장 인기 있는 대변자가 되었다. 스타 중의 스타이자 뉴욕에서 열린 중요한 파티들의 영원한 탐색자였던 그는 엘리자베스 테일러, 라이자 미넬

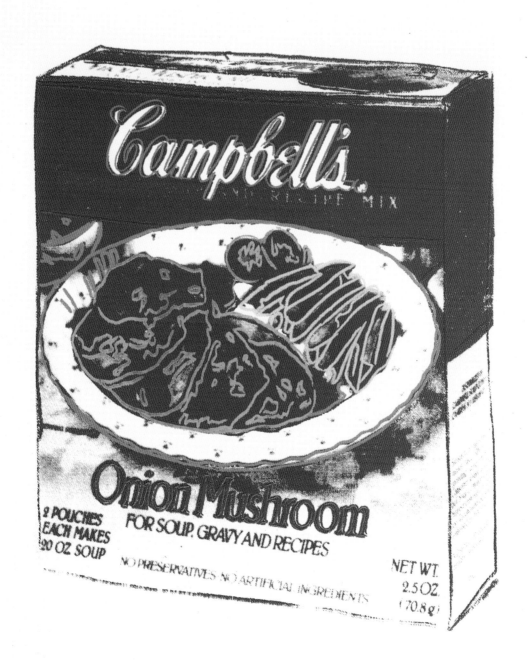

리, 마리사 베런슨, 무하마드 알리, 폴레트 고다르, 에리히 마리아 레마르크의 미
망인과 찰리 채플린의 전처, 빌리 브란트, 헨리 키신저, 진저 로저스 등을 포함한
당대의 명사들을 만났다. 명사들은 워홀이 그린 자신의 초상화를 갖기 위해 경쟁
했고, 거장은 그의 충실한 동료인 폴라로이드 카메라로 그들의 사진을 찍어둔 후
팩토리로 돌아와 작품으로 만들었다. "만일 워홀이 백악관이나 할스톤의 아파트
에 없다면, 뉴욕의 디스코텍 '스튜디오 54'에서 그를 찾을 수 있을 것이다"라고 당
시의 기사는 적고 있다. "그는 그가 하고 싶은 대로 행동할 수 있었다"라고 에바
빈트뮐러는 1987년의 기사에서 주장했다. "예를 들어, 지난해 8월 매사추세츠주

캠벨 양파 버섯
Campbell's Onion Mushroom
1986년, 캔버스에 실크스크린, 35×35cm
잘츠부르크, 타도이스 로팍 갤러리

르네상스 그림의 부분
(레오나르도 다 빈치: 〈수태고지〉, 1472년)
Details of Renaissance Paintings (Leonardo Da Vinci: The Annunciation, 1472)
1984년, 캔버스에 아크릴, 122×183cm
뮌헨, 베른트 클뤼저 갤러리

의 케이프 코드에 있는 케네디의 여름 별장, 하이애니스 포트에서 TV 리포터이자 존 F. 케네디의 조카인 마리아 슈라이버와 할리우드 스타인 아놀드 슈왈츠네거의 결혼식에 참여한 상류 사회 손님들의 모임이 있었다. 출중한 신사들과 꽃 장식이 달린 모자를 쓴 숙녀들, 그리고 뉴잉글랜드 가족의 행사에 참여한 최상류층을 보기 위해 세인트 프란시스 자비에르 교회 앞에는 군중이 모여들었다. 부와 권력, 아름다움과 고상한 생활의 복합체인 엘리트 집단이었다. 19명의 케네디가 사람들과 5명의 로퍼드가 사람들, 그리고 11명의 슈라이버가 사람들인 '그 일가'는 이미 신의 집 속에 들어가 있었으며 문은 닫혔다. 그리고 오르간이 연주되었다. 25분쯤 후, 갑자기 고급 리무진이 도착했고 깜짝 놀랄 만한 한 쌍이 내렸다. 야한 보라색의 모피를 걸친 팝 가수 그레이스 존스와 검은 가죽 옷을 입고 변함없이 배낭을 멘 앤디 워홀이었다. '그가 왔어! 이제 쇼가 시작될 거야'라고 군중들은 소리쳤다."

워홀은 1960년대 말 그레첸 버그와의 인터뷰에서 더 이상 그림을 그리지 않겠다고 선언했었다. 그는 이미 1년 전에 회화를 포기했고 오로지 영화만 만들고 있었다. 그는 한 번에 두 가지를 함께할 수 없었다고 말했지만 영화를 좀 더 흥미로워했다. 회화는 그가 거쳐왔던 단계 이상의 것은 아니었다. 그러나 실제로 그는 짧은 기간 동안만 회화를 포기했다. 오히려 1970년대 초에 그는 주제와 형태에 주목해 중국 공산당 지도자 마오쩌둥의 초상화를 제작함으로써 작업의 새로운 장을 열었다(70, 76, 77쪽). 워홀은 작품에서 수작업으로 칠한 부분을 강조했다. 그는 실

크스크린 작품에 부분적으로 유화를 사용하면서 판화 기법을 해칠 정도로 강한 붓질로 기계적인 효과를 가볍게 했다. 이 초상화 연작의 주제는 중국의 모든 벽에 걸려 있는 전능한 당 지도자의 공식 사진에서 차용한 것이다. 그러나 이 연작의 각 작품은 구성과 선택된 부분뿐만 아니라 색채도 서로 다르다. 밝은 색채의 사용에 의해서 머리는 이따금 색채가 있는 작품의 배경으로부터 튀어나오고 색채의 대조는 후광처럼 일어난다. 작가의 눈에 이 카리스마 있는 정치인은 스타나 슈퍼스타, 메가스타와 함께 분류되었다. 1968년 학생 혁명의 전야제에서 마오는 숭배 인물이었다. 서구 세계에서 그의 인기, 열정적인 광신은 미국과 유럽의 몇몇 젊은 시위 참여자들을 선동했다. 또한 『마오 의장 어록』(100만 부가 넘게 인쇄된 유명한 『작은 붉은 책』)과 마찬가지인 그의 초상화의 상업화는 워홀에게 이 중국의 지도자를 초상화로 그려야 할 충분한 이유가 되었다. 워홀의 흥미를 자극한 것은 마오의 형상이 지닌 역사적인 중요성이 아니라 서양 자본주의 사회에서의 그의 인기였다.

마오는 마치 락 밴드 롤링스톤스의 리더 믹 재거처럼 어떤 확고한 인생관을 나타내는 사회의 정신적인 상징이 되었다. 또한 서독의 대법관 빌리 브란트 같은 이들의 초상화도 워홀의 유명한 두상 갤러리에서 발견할 수 있다(78, 79쪽). 사회적인 위치나 직업에 상관없이 미디어의 세계에서 스타가 된 사람은 누구라도 이 갤러리의 회원이 될 수 있었다. 레오 카스텔리(43쪽)는 요제프 보이스가 그랬던 것처럼 이미 그들 사이에 선정되었다. 1980년 '20세기 10명의 유대인 연작'으로 하나가 된 프란츠 카프카와 지그문트 프로이트, 골다 메이어, 그리고 조지 거슈윈과 같은 죽은 '영웅들' 역시 선택되었으며, 마찬가지로 괴테와 알렉산더 대왕, 레닌처럼 과거의 스타들이라 할 수 있는 좀 색다른 인물들 또한 선택되었다. 그리고 이 별난 혼합물은 20세기의 끝에서 미디어 세계의 넓은 지평을 그려냈다. 미술사가 로버트 로젠블럼은 워홀을 "1970년대의 매혹적인 화가"라고 불렀다. 앤디 워홀은 폴라로이드 사진기로 그가 만난 명사들을 대부분 사진으로 찍었고 이것은 그의 실크스크린 초상화의 단골 주제였다. 그는 이 사회의 아주 정확한 관찰자였고 동시에

르네상스 그림의 부분
(파올로 우첼로: 〈성 게오르기우스와 용〉)
Details of Renaissance Paintings (Paolo Uccello: St. George and the Dragon)
1984년, 캔버스에 아크릴, 122×183cm
뮌헨, 베른트 클뤼저 갤러리

사회의 한 부분이었다. 불온한 모습의 워홀 사진을 찍은 사진작가 헬무트 뉴턴은 후에 트루먼 커포티와 동료 작가 노먼 메일러가 그랬듯 관찰자적인 능력을 지녔다는 점에서 워홀과 공통점이 있다.

의심의 여지없이 앤디 워홀은 미디어 세계의 슈퍼스타가 되었다. 그는 6개의 각기 다른 자화상 연작을 제작하면서 확실한 슈퍼스타가 되었고, 1981년 미키 마우스와 엉클 샘, 슈퍼맨과 같은 미국인의 신화 속에 자신을 올려놓았다. "자화상을 그릴 때, 나는 모든 이들이 항상 그러는 것처럼 여드름을 모두 없애버린다. 여드름은 일시적인 상태이다. 그리고 여드름은 당신의 실제 생김새와는 아무런 관계가 없다. 흠집은 언제나 생략된다. 흠집은 당신이 원하는 좋은 사진의 부분이 아니다." 그는 캠벨사가 상표의 이미지를 바꾸자 성가셔했다. 그리고 바뀐 국수와 토마토, 양파 수프 깡통을 다시 그렸다(86, 87쪽). 그러나 시간에는 종소리가 있듯이, 이 작품들은 소비자 아이콘을 남겼다. 우리가 음식을 소비하는 방식조차도 유행을 통해 바뀌는 주제이다. 다른 한편으로, 워홀은 이미 오래전에 티셔츠에 인쇄되었던 공산주의자의 상징인 망치와 낫을 싸구려 상표로 바꾸었다. 워홀은 이것이 주는 충격을 줄이려고 약간 오른쪽으로 돌려 표현했다(82쪽). 그리고 레오나르도 다 빈치의 〈최후의 만찬〉이 복제되는 동안 실크스크린 기법을 이용한 다양한 버전을 거대한 캔버스 위에 그려 넣어(91쪽) 관객을 위한 대체물로 제공했다. 자동차 연작에서는 유명한 독일 자동차 제조 회사 다임러 – 벤츠를 찬양했고, 쾰른 대성당, 바바리아의 왕 루트비히 2세의 궁정, 알베르트 슈피어가 제3제국의 정당 집결에 맞춰 뉘렘베르크에 창조한 빛의 둥근 지붕 등 워홀 후기 작품의 주제는 끊임없이 바뀌었다. 그리고 그 작품들의 신정 기순은 알아보기 힘들었다. 시간이 점차 사라지고 있다는 잠재의식의 공포가 이와 같은 열정적인 생산을 결심하게 한 것으로 보인다. 워홀은 죽음에 대한 숨겨진 공포의 결과로 삶을 두려워하는 욕심 많은 사람처럼 전 세계를 먹어치웠다. 모든 것이 아름다웠고 모든 것은 작품이 되었다. 텍사스주 댈러스의 건강을 위한 농장들과 덴버의 미용 치료는 모든 사람을 똑같이 만들었고 사람들의 얼굴에 있던 결점을 없애버렸다. 모든 것은 '아름다웠'을 뿐 아니라 식품 산업의 인공적인 생산품들처럼 구별이 힘들었다. 소비자 세계는 지상의 낙원이다. 삶의 끝에서 앤디 워홀은 마치 바이러스에라도 감염된 것처럼 보였다. 그의 많은 친구들이 언급한 것처럼 수집에 대한 충동도 이 같은 증세 중 하나였다. 그는 거의 매일 골동품 가게들로 나갔고 닥치는 대로 수집했다. 그리고 필요 없이 구입한 것들을 소비했다. 결국 예술과 인생은 그 자신의 안에서 점차 희미해졌다. 혹은 예술과 인생이 서로를 소멸시킨 것인가? 이곳저곳으로 몇 차례 이사를 했던 팩토리는 아직도 끊임없이 생산을 하고 있었다. 워홀이 주식을 매각한 잡지 「인터/뷰」는 매주 워홀의 세계를 널리 퍼뜨렸다. 그는 평범한 사진기로 트루먼 커포티, 그의 첫사랑, 속옷 바람의 소녀들 혹은 부자의 개 사진을 찍었고, 그것들을 합쳐서 사진들의 한정된(!) 판화로 엮었다. 그는 물질세계와 그것의 획일성, 그리고 수월하게 번 돈의 세계와 갑작스러운 명성, 뉴욕의 병원에서 반복되는 수술의 세계에 완전히 몰입했다. 워홀의 친구이자 전에 「인터/뷰」지의 편집국장이었던 에바 빈트뮐러와 밥 콜러셀로의 말에 의하면, 워홀은 항상 모든 것들이 정확

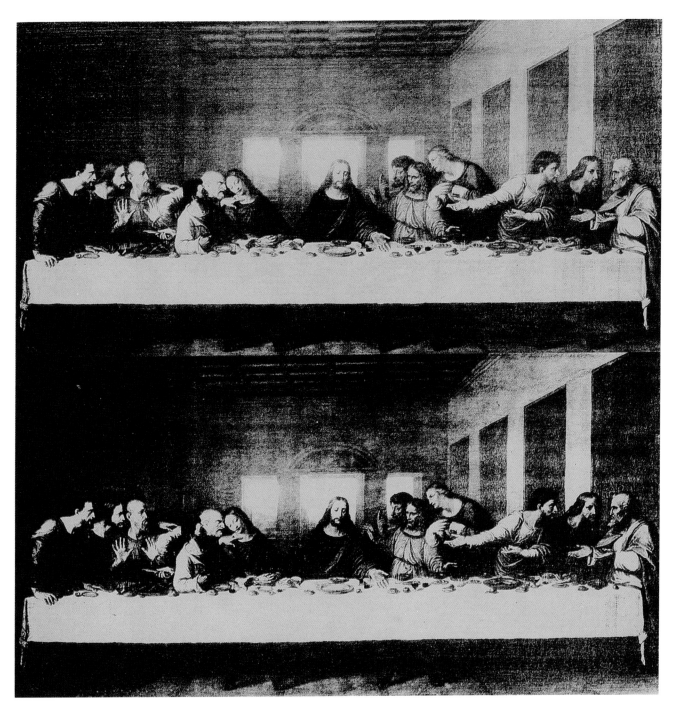

히 똑같길 원했고 반복을 통한 증식은 그의 철학의 한 부분이었다. 그는 항상 물건들로 주머니가 가득 차 있던, 겉으로 보기엔 똑같은 재킷을 해지기 전까지 입곤했다. 그리고 워홀은 완전히 다른 어떤 것을 찾기 전까지는 매일 같은 점심을 먹었고, 새로운 메뉴를 먹을 때면 자신이 왜 이전에 그런 점심을 먹었는지 결코 이해하지 못했다. 1970년대가 시작된 즈음 그는 하루 24시간 동안의 모든 것을 비정상적으로 녹음했다. 그러나 그것들의 대부분은 단지 소음이었다. 그는 손안에 가질 수 있는 모든 것들을 보존하려고 했고 영원히 시간을 연장하길 원했다. 죽음이 그를 덮쳤을 때 그는 이미 신화가 되어 있었다.

최후의 만찬
Last Supper
1986년, 캔버스에 아크릴과 리퀴텍스, 실크스크린,
101.5×101.5cm
개인 소장

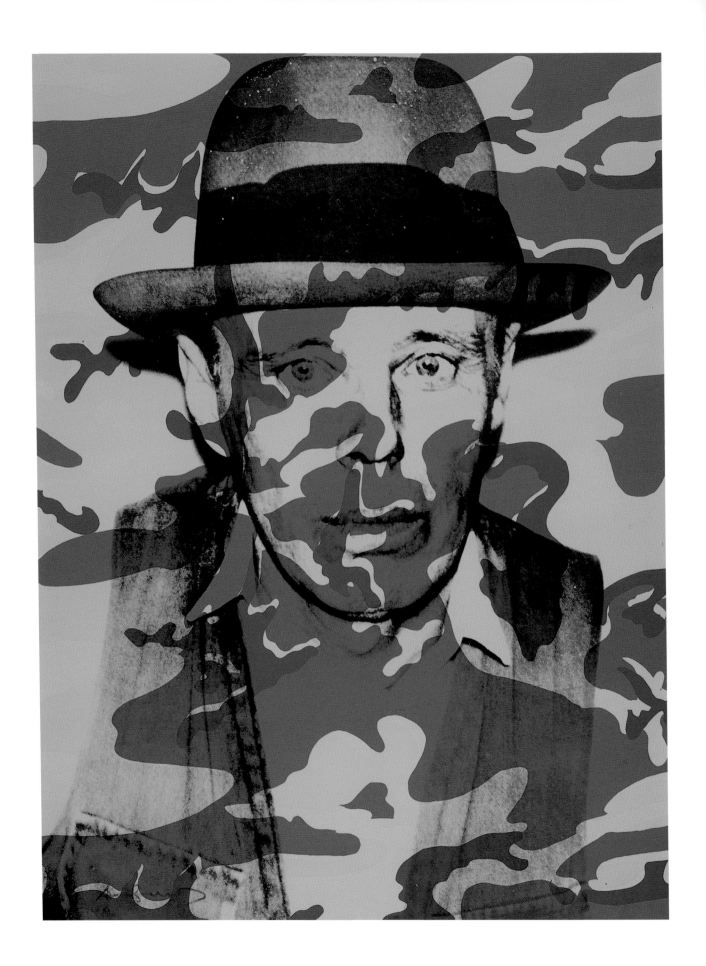

결론

앤디 워홀은 그 누구보다 시대를 풍미한 예술가였다. 그는 양면적인 사고방식을 지닌 냉정한 관찰자였고, 혁명가는 아니었지만 거대한 충격의 변화를 만들어냈다. 예술적인 명성을 얻기 위해 그토록 열심히 투쟁했던 진정 유일한 팝예술가로서 그는 현대미술과 예술계가 새로운 시대로 들어가는 것을 보았다. 그는 늘 새로운 개념의 창시자는 아니었고, 종종 갑작스러운 충동을 찾아 혼자 떠돌아다녔다. 그러나 대단히 발전된 자신만의 레이더를 가지고 있었고 그 레이더는 시대를 앞서 잠재된 사회적 경향과 기대를 기록할 수 있는 힘을 주었다. 그는 현실과 개념에 대한 대중의 인식을 불러일으키는 수단으로 예술을 사용했다. 후에 아주 명백한 것으로 판명된 아이디어는 의외로 오직 몇 명만 실제로 알아보았다. 그가 창작한 것은 전에는 아무것도 알려지지 않았다. 누군가 말한 것처럼 앤디 워홀이라는 첫 번째 팝스타를 창조했다는 것을 빼면, 그는 아무것도 창조하지 않았다. 오늘날 워홀 재단이 운영하는 전설적인 팩토리를 통해 그는 예전의 예술가 작업실 개념을 재도입했고 현대예술의 다양한 원칙에 적용했다. 그는 조수들에게 생업을 제공하는 거장은 아니었지만, 다수의 임시직 조수를 고용한 '동등한 자들 가운데에 첫 번째'였다. 이 때문에 로젠블럼이 지적한 것처럼 매혹적인 화가들이 지녔던 풍부한 창의력과의 유사함은 그에게 적용할 수 없다. 제2차 세계대전 후 희망찬 젊은 예술가들을 격려하는 자본주의자의 후원에 기초한 분위기는 사라졌고 주로 계급 없는 일꾼들로 구성된 사회가 그것을 대체했다. 이 사실은 광고와 소비 행위 모두에 반영되었다.

워홀은 몽상가도 고뇌하는 천재도 아니었다. 그는 자신을 위해 온갖 형태의 미디어 작품을 만들고 사소한 것의 사용을 겁내지 않는 전문적인 예술 감독의 전형이 되었다. 사실 그는 사회의 체계와 평행한 예술 형식의 소프트웨어 생산자인 개념 예술가였으며, 동시에 예술가로서 자신만의 이미지를 승화시키는 하드웨어를 만들었다. 워홀은 즉시 시대의 요구에 반응했고 예술 자체의 의미를 해치지 않으면서도 새로운 차원을 만들어냈다. 적어도 그렇게 보였다. 그러나 그의 긍정적인 예술 전략은 현대 공업 생산물, 소비자, 한가하고 풍요로운 사회의 숨겨진 메커니즘을 폭로하는 파괴적인 특징을 지닌다. 또 일반적으로 철저한 분석을 통해서만 알 수 있는 물질세계와의 관계를 드러낸다. 그는 항상 '네'라고 말했다. 그리고 브레히트가 이전에 언급한 것처럼 그의 작품은 세계를 인식 가능한 것으로 축소했다. 그의 공헌을 통해 예술은 더 이상 이전의 예술이 아니게 되었다. 아방가르드의 문제점들을 회피하고 상당한 희생을 치르기는 했지만, 그는 자율성에 대한 요구를 훼손한 끝에 예술성을 찾게 되었다. 워홀 이래, 자본주의 예술의 시대는 종말에 다다랐다. 곧 자율성이 받아들여졌기 때문이다. 예술을 지배하던 주된 개념은 사라졌다.

"나는 진정으로 미래를 위해 살았다. 사탕 한 봉지를 먹을 때도 마지막 조각의 맛을 기다릴 수가 없었기 때문이다. 심지어 다른 어떤 조각들은 맛도 보지 않았다. 단지 다 먹고 나서 그 봉지를 버리길 원했다. 그리고 마음속에 더 이상 그것을 담아놓지 않았다."
—앤디 워홀

92쪽
요제프 보이스를 기리며
Joseph Beuys in Memoriam
1986년, 아르슈 종이에 스크린 인쇄, 104×75cm
개인 소장

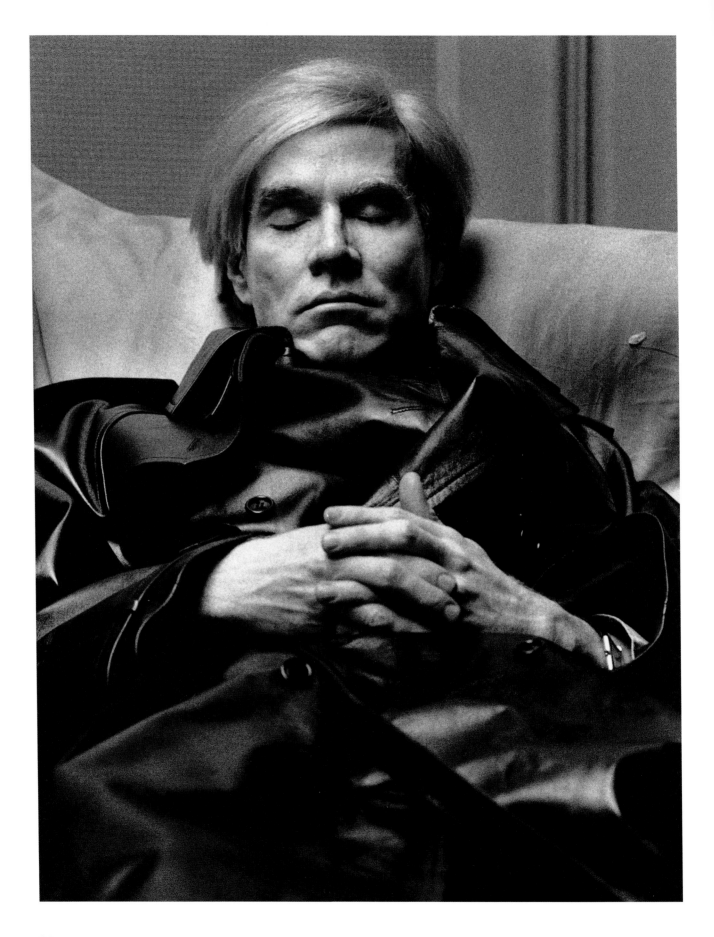

앤디 워홀(1928 – 1987)
삶과 작품

1928-31 사이에 태어남. 실제 탄생 연도에 관한 의견은 다양함. 워홀 자신은 1930년생으로 된 그의 출생신고서가 위조되었다고 주장함. 그는 앤드루 워홀라라는 이름으로 펜실베이니아주의 포리스트 시티에서 광부이자 건설 노동자였던 온드레이 워홀라와 아내 줄리아 사이에서 태어났다. 1912년에 그의 아버지는 체코슬로바키아에서 미국으로 이민 왔고, 그의 아내는 9년 후에 그를 따라왔다. 앤드루는 한 명의 형과 동생이 있었다.

1933 초등학교에 입학.

1942 3년간의 투병 끝에 아버지 사망.

1945 고등학교 졸업.

1945-49 피츠버그에 있는 카네기 공과대학에서 근로 학생으로 수학함. 동료 학생이었던 필립 펄스타인을 만남. 여름 방학 동안 백화점에서 일함.

1949 6월 미술 학사 학위 취득. 뉴욕으로 이사해 로워 이스트사이드의 세인트마크 플레이스의 아파트에서 생활함. 「보그」와 「하퍼스 바자」지의 상업예술가로 일하고 유명한 신발 제작자 I. 밀러를 위해 첫 번째 광고 드로잉을 만들었다. 또한 이해에 그는 최초의 진열창 장식을 본윗 텔러에 창조했다(18쪽). 이름을 앤디 워홀로 줄였다.

1952 뉴욕의 휴고 갤러리에서 첫 번째 개인전.

1953-55 오프브로드웨이 극장들의 무대 장치를 디자인. 머리를 밀짚모자 색으로 염색하여 사망하기 전까지 전 세계에 알려진 그의 이미지가 됨. 어머니와 고양이 몇 마리와 함께 렉싱턴 애비뉴의 집으로 이사함.

1954 뉴욕의 로프트 갤러리에서 첫 번째 단체 전시.

1956 보들리 갤러리에서 『보이 북』을 위한 드로잉으로 첫 번째 드로잉 개인전 개최. 매디슨 애비뉴에서 '금색 신발'들을 전시함. 세계 여행을 떠남. 특히 피렌체에서 영감을 얻음. 그의 드로잉들이 뉴욕의 현대미술관에서 개최된 '최근의 미국 드로잉' 단체 전시회에 포함됨. 밀러 신발 광고의 뛰어난 업적으로 매해 정기적으로 수여되는 '예술 감독 클럽상(제35회)'을 수상.

1957 광고 예술가를 위한 보다 명성 있는 상인 '예술 감독 클럽 메달' 수상.

1960 만화를 기초로 한 첫 번째 회화 제작(같은 시기에 로이 리히텐슈타인도 만화를 사용하고 있었다). 코카콜라 병을 처음으로 두 개의 그림으로 그림.

1962 '캠벨 사의 수프 깡통'(31쪽)과 '1달러 지폐'(23쪽)를 전통적인 판화로 캔버스에 처음 제작. 실크스크린 기법을 사용하여 할리우드 스타들을 주제로 한 최초의 작품들을 만듦. 로스앤젤레스 페루스 갤러리의 어빙 블룸이 캠벨 사의 수프 깡통을 그린 36점의 회화를 전시하고 자신이 모두 사버림.
뉴욕의 시드니 재니스 갤러리에서 열린 팝아트의 가장 중요한 전시회 중 하나인 '새로운 사실주의자'전에 참가. 뉴욕의 엘러너 위즈 스테이블 갤러리에서 첫 번째 회화 전시회를 개최. 재난을 기초로 한 연작을 만들기 시작함. 〈자동차 충돌〉(51 - 53쪽) 〈자살〉 〈전기의자〉(59 - 61쪽). 후에 유명한 팩토리가 될 다락방을 임대하는데, 이곳은 젊고 열성적인 협조자 집단의 일터이자 집이 됨. 모든 작업자들은 그림을 책임져야 했고 심지어 종종 디자인 작업을 위한 모든 단계의 생산 임무를 수행했다. 1962년에서 1964년 사이에 그들은 2,000점이 넘는 작품을 만들었다.

1963 후에 그의 조수가 된 제러드 말랑가와 아는 사이가 되어 실험적인 영화 제작을 시작함. 첫 번째 영화 '잠'(6시간), 그리고 '엠파이어'(8시간). 다음 해에는 75편의 영화를 만듦.

1964 소너벤드 갤러리의 파리 분점에서 첫 번째 유럽 개인전을 열어 '꽃' 작품들을 전시함(42쪽). 뉴욕주 전시장의 벽화 〈13인의 최고 현상 수배자〉를 정치적인 이유로 덧칠해야 했음(62 - 65쪽). 마릴린 먼로의 초상화를 쏜 여인의 사건 이후에 '암살' 작품을 처음 시도함. 첫 번째 조각을 생산함. 브릴로, 하인즈, 델몬트 포장의 실크스크린 작품을 한데 붙임.

1965 필라델피아의 현대미술 인스티튜트에서 첫 번째 미술관 개인전. 회화를 포기하고 영화 제작에 집중하겠다고 포고함. 락 밴드 벨벳 언더그라운드를 만남.

1966-68 영화 작업을 진전시키고 벨벳 언더그라운드와 공동 작업을 함. 레오 카스텔리 갤러리에서 〈소〉(75쪽)와 '은색의 베개'들을 전시함. 팩토리를 다른 건물로 옮김.

1968 스톡홀름 현대미술관에서 유럽에서의 첫 번째 미술관 전시회. 6월 3일 S.C.U.M(남자를 괴멸하기 위한 단체)의 유일한 회원인 발레리 솔라니스에게 저격당해 중상을 입음.

1969 잡지 「인터/뷰」 창간호 간행.

1969-72 이 시기에 워홀은 상대적으로 적은 수의 작업을 함. 친구들과 갤러리 주인들의 초상화를 의뢰받음(40, 41쪽).

1972 마오쩌둥 초상화 연작(70, 76, 77쪽)을 계속해서 생산함. 그 후로 워홀의 작업은 수많은 초상화 의뢰로 중단됨. 바젤 미술관에서 전시회.

1975 『앤디 워홀의 철학(A에서 B까지, 그리고 본래대로)』 간행.

1976 '두개골'과 '망치와 낫'(82쪽) 연작과 붉은 인디언의 지도자 러셀 민즈의 초상화들을 제작. 슈투트가르트의 뷔르템베르크 미술 연합에서 처음으로 그의 드로잉을 모두 전시한 회고전을 개최.

1977 '10명의 운동선수' 연작을 제작함. 뉴욕 현대미술관에서 그의 민속미술 수집품 전시가 열림.

1978 취리히 미술관에서 대규모 회고전 개최.

1979-80 뉴욕 휘트니 미술관에서 '1970년대의 초상'전 개최. '반전(反轉)' 연작(17쪽)과 '회고' 연작(81쪽) 제작. 그의 초기 작품 중 가장 중요했던 주제로 돌아감.

1980 다양한 비디오테이프 생산물과 개인 케이블 TV 방송국 '앤디 워홀 TV' 작업. 『팝피즘』 『워홀의 60년대』 간행.

1982-86 대재난 연작. '신화'와 '산화' 연작이라고 제목이 붙은 작품들을 여러 전시회에서 전시. 또한 유명한 작품들을 주제로 한 연작들을 만듦. 요한 하인리히 빌헬름 티슈바인의 괴테 초상화, 산드로 보티첼리의 〈베누스의 탄생〉, 레오나르도 다 빈치의 〈수태고지〉(88쪽)와 〈최후의 만찬〉(91쪽), 그리고 파올로 우첼로의 〈성 게오르기우스와 용〉(89쪽).

1986 레닌의 초상화와 자화상 연작이 그의 마지막 작품이 됨.

1987 2월 22일 수술 후 앤디 워홀 사망.

감사의 글

My thanks are due to the following authors without whom I would have been lost in the jungle of facts and rumours concerning Andy Warhol's life. Their works are listed in chronological order according to the date of publication in the German language. The catalogue of the first European general exhibition entitled *Andy Warhol*, Stockholm 1968, included the commentary by Hans George Gmelin, "Andy Warhol und die amerikanische Gesellschaft."

Other books I have consulted included: Rainder Crone: *Andy Warhol*, Hamburg 1970; Enno Patalas (ed.): *Andy Warhol und seine Filme*, Munch 1971; Rainer Crone and Wilfried Wiegand: *Die revolutionäre Ästhetik Andy Warhols*, Darmstadt 1972; Württembergischer Kunstverein catalogue: *Andy Warhol: Das zeichnerische Werk 1942–75*, Stuttgart 1976, with a detailed essay on Andy Warhol's philosophy, and interview with Philip Pearlstein, an essay by Nathan Gluck, and memoir by Robert Lepper, Gerard Malanga and Henry Geldzahler and an essay by Tilman Osterwold. The Whitney Museum catalogue, New York, *Andy Warhol: Portrait of the 70s*, New York 1979, with an essay on Andy Warhol by Robert Rosenblum; Carter Ratcliff, *Andy Warhol*, Munich and Lucerne 1984; *Andy Warhol Prints*, Munich 1985, with an introduction by Henry Geldzahler and an essay by Roberta Bernstein; Hamburg Museum catalogue: *Andy Warhol*, Hamburg 1987, with essays by Karl-Egon Vester and Janis Hendrickson, a very useful documentary synopsis by Janis Hendrickson and Mario Kramer and a memoir by Eva Windmöller; Werner Spies, *Andy Warhol, Cars, die letzten Bilder*, Stuttgart 1988, includes a detailed biography and reviews.

My thanks also go to Dr. Gail Kirkpatrick for giving me access to her study of Warhol in her unpublished dissertation. For reasons of space the other relevant books on the contemporary history of art and film which I have consulted must remain unmentioned.

Without Gabriele Honnef's assistance and her critical eye, inexcusable errors in the text itself could not have been avoided. Marion Eckart managed to convert my often chaotic dictation into legible copy. I am also obliged to the publisher for the excellent care taken in producing this book.
KH

도판 저작권

The publisher wishes to thank the museums, galleries, collectors, photographers and archives for their permission to reproduce illustrations:
Aachen, Ludwig Forum für Internationale Kunst: 20, 32–33
Berlin, Bridgeman Images: 2, 4
Cologne, Museum Ludwig: 29, 40, 44, 47, 55, 66
New York, The Andy Warhol Foundation for the Visual Arts, Inc.: 7, 8, 10, 11 both, 13, 18, 19, 23, 31, 38, 54, 63 both, 68, 70, 72–74, 75, 77, 78–79, 92
Frankfurt an Main, Museum für Moderne Kunst: 48–49, 64–65
Salzburg, Thaddaeus Ropac Gallery: 17, 41, 60, 80, 86, 87
Stuttgart, Staatsgalerie: 27
Zurich, Thomas Ammann Fine Arts AG: 15, 24, 42, 51, 56, 59

앤디 워홀
ANDY WARHOL

초판 발행일	2020년 12월 15일
지은이	클라우스 호네프
옮긴이	최성욱
발행인	이상만
발행처	마로니에북스
등록	2003년 4월 14일 제2003-71호
주소	(03086) 서울특별시 종로구 동숭길 113
대표전화	02-741-9191
편집부	02-744-9191
팩스	02-3673-0260
홈페이지	www.maroniebooks.com

Korean Translation © 2020 Maroniebooks
All rights reserved

© 2020 TASCHEN GmbH
Hohenzollernring 53, D-50672 Köln
www.taschen.com

All artwork by Andy Warhol
© 2020 The Andy Warhol Foundation for Visual Arts, Inc.

Printed in Singapore

ISBN 978-89-6053-590-9(04600)
ISBN 978-89-6053-589-3(set)

책값은 뒤표지에 있습니다.

본문 2쪽
자화상
Self Portrait
1967년, 캔버스에 아크릴과 실크스크린 에나멜, 182.8×182.8cm
개인 소장

본문 4쪽
쿼렐리
Querelle
1982년, 종이에 스크린 인쇄, 101×101.5cm
개인 소장

본문 94쪽
앤디 워홀, 1974년
사진: 헬무트 뉴턴